绘见

余侨姗 ◎ 著

钢笔淡彩技法教程

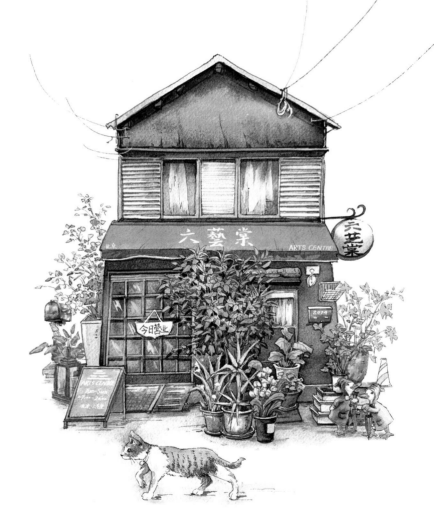

清华大学出版社

北京

内 容 简 介

这是一本专为绘画爱好者编写的钢笔淡彩技法教程。本书倡导采用钢笔淡彩手绘的形式来记录生活中的一花一木及所见所感。书中不仅分享了作者的绘画经验，更传达了对绘画的热爱与坚持，鼓励读者们勇敢地拿起画笔，将心中的美好与感动描绘出来。这本书不仅是一本技法教程，更是一本能够激发读者创作热情的灵感之书。

全书共 6 章，从工具的选择、淡彩的表达形式讲起，深入浅出地介绍了钢笔淡彩的绘画基础与技巧。第 1 章详细解析了适合绘制钢笔淡彩的工具，包括颜料、笔、纸张和辅助工具的选择与应用；第 2 章通过不同的表达形式，如黑白线描、碳素笔画、钢笔画等，展示了淡彩绘画的多样性；第 3 章聚焦于初学者的绘画基础，涵盖了起稿、构图、定点、透视、色彩、控水和技法等方面的知识；第 4 章结合生活中的小美好，如美食、花卉等，通过详细的步骤和视频教程，让读者能够亲手绘制出精美的作品；第 5 章讲解了不同场景的表现技法，如树木、交通工具、风车、街道等；第 6 章分享了作者在生活的城市中写生的场景，如八大处、妙峰山、鼓楼、白塔寺、颐和园等，读者可以从中了解户外写生的要点。

本书不但适合水彩技法零基础的爱好者，而且适合有一定基础想提高水彩写生能力的读者，也适合热衷做生活手账的旅行爱好者，还适合绘画类专业院校以及培训机构的学生学习使用。

图书在版编目 (CIP) 数据

绘见 : 钢笔淡彩技法教程 / 余侨姗著 . -- 北京：清华大学出版社 , 2024. 11. -- ISBN 978-7-302-67423-8

Ⅰ . J214.2

中国国家版本馆 CIP 数据核字第 2024QM2267 号

责任编辑：杨如林
封面设计：杨玉兰
版式设计：方加青
责任校对：徐俊伟
责任印制：宋　林

出版发行：清华大学出版社
　　网　　　址：https://www.tup.com.cn，https://www.wqxuetang.com
　　地　　　址：北京清华大学学研大厦 A 座　　　　　　　　邮　　编：100084
　　社 总 机：010-83470000　　　　　　　　　　　　　　　邮　　购：010-62786544
　　投稿与读者服务：010-62776969，c-service@tup.tsinghua.edu.cn
　　质 量 反 馈：010-62772015，zhiliang@tup.tsinghua.edu.cn
印 装 者：北京博海升彩色印刷有限公司
经　　销：全国新华书店
开　　本：190mm×260mm　　　　印　　张：10.75　　　　字　　数：318 千字
版　　次：2024 年 11 月第 1 版　　印　　次：2024 年 11 月第 1 次印刷
定　　价：89.80 元

产品编号：096206-01

喜欢一件事就去做，"果"只是从前种下的"因"。

自三岁起，我就对画画有着迷一般的热爱。母亲说，我每天都得买一盒新的水彩笔才肯去上幼儿园，缺一根都不可以。童年的执念还体现在我对信手涂鸦的画作都视若珍宝，会追着邻居要表扬。如果人家肯说一句"好"，那么这一整天都是"甜"的。

多年后再看儿时的画作，才清楚地知道当初的画是多么质朴，可谓技巧全无，画功也很弱，正是亲朋好友的赞赏与鼓励，才让那个爱画画的小女孩收获了自信，将这份热爱坚持下来，并最终将其变成了职业。

1991年，我出生于我国南方沿海的一座小县城。画画，或许只是我童年众多梦想中的一个，但我足够幸运，得到了母亲全心全意的支持。她带着我找遍了小城中的所有美术机构，从儿童创意画到国画，从书法篆刻到素描、速写和水粉画，我们一家家地尝试。每个周末，我们都穿梭于不同的机构之间，画得痛快，也画得辛苦。

我记得从初一开始专攻素描，高强度的练习使我的手酸得握不住筷子，只能勉强用勺子吃饭。高二时，我在广州集训，每天的画画时间超过了15小时，我就像是得了魔怔，连走路都会盯着前面的人看，研究人体的动态和骨骼结构。

我自知天赋有限，但热爱的魅力是巨大的，它让我忘记了所有的辛苦。或许，正是由于心中的那团火，它一直燃烧着，从未熄灭。我无法选择，我只是被选择的那一个。多年来，我只是不断地画着，直到有一天才发现，岁月已厚赠了我太多。

2002年，我第一次接触到了水彩画。当看到色彩启蒙老师画的大幅花卉水彩画时，我完全被那色淋漓、似真似幻的画面震撼了。那一刻，就在我的心中埋下了一颗水彩画的种子。后来，我看到了宫崎骏的动画，那明亮梦幻的色彩颇合我意，深入了解后才知道，原稿和场景大多是用水彩绘制而成的，这更让我对水彩画产生了浓厚的兴趣。

遗憾的是，那时的网络资源并不丰富，作为冷门画种的水彩画，其学习资源也相当匮乏。在我所在的城市，几乎买不到相关的书籍，水彩画成为了我心中向往却难以触及的梦。

2011 年，我来到了北京，就读于中央美术学院。虽然当时学习的专业并不是水彩画，但那时我已经有了多种途径去接触和学习水彩画。

2015 年，我开始利用网络资源自学水彩画，后来也参加了一些大师课程。除此之外，我还花费了大量时间进行练习，涉及美食、花卉、风景、场景、小物件等。就这样，一画就是 7 年。

这 7 年，不仅是我与水彩画结缘、相伴的 7 年，更是我不断深入思考、归纳总结针对初学者教学方法的 7 年。

把热爱变成工作，既有非常美好的一面，也有令人"恐怖"的一面。"恐怖"之处在于，我总是忍不住问自己：我做得足够好了吗？还能改进吗？我真的可以用这套方法教会别人吗？

前进的路上总是伴随着自我怀疑，而怀疑也成为了最大的动力。我带着问题前进，在教学中发现问题并解决问题。幸运的是，我得到了线上和线下课程 1000 多位学员的认可和好评。看着他们从入门到能够独立完成画作，这个过程让我感到非常治愈，仿佛看到了当年那个无助的自己得到了帮助。

正是这样的初心和经历，让我萌生了将自己多年的经验和思考编著成书分享给大家的想法。我希望在精力旺盛的年龄，为喜欢水彩画和钢笔淡彩画的朋友们提供一些有用的帮助。

经常有人问我："小乔老师，我什么时候才能画得像你一样好？"这些问题使我感到很羞涩，因为无论怎么回答，都难免有自大的嫌疑。但在我心中，真的有一个答案：画下去，坚持画下去，毫无功利心地画下去。有一天你会发现，画画本身会告诉你所有答案。

小乔

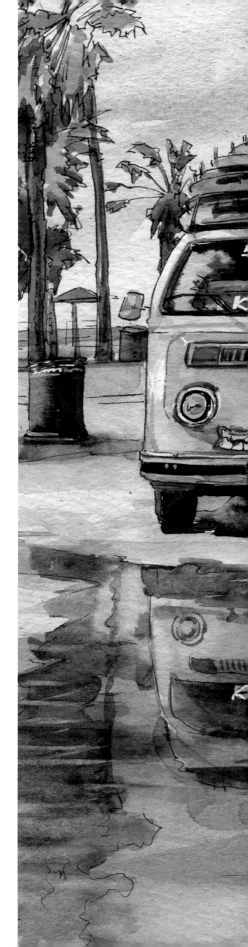

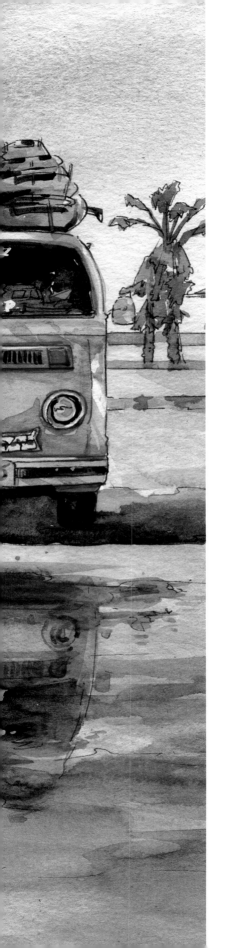

目录
CONTENTS

第1章　绘前准备：工具与材料的选择

我并非是一个工具控。对我而言，多花些时间去研究画面的技巧和艺术，远比不断尝试和适应新工具的属性更为重要。因为工具的使用感受因人而异，只有亲自尝试后，我们才能对其属性有更深的体会，从而判断它是否适合自己。下面简单分享一些我常用的水彩工具的使用心得。

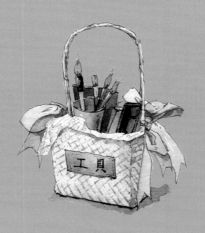

1.1 需要了解的颜料知识

水彩的颜料通常分为固体和膏状两种，固体颜料一般被称为块状颜料，而膏状颜料又被称为管状颜料。

水彩颜料的品牌与级别众多，我在绘制钢笔淡彩画时，经常选择 MG 格雷姆的 24 色块状颜料或史明克艺术家的 24 色固体水彩颜料。

Tips：建议读者在自己预算内选择较好的颜料，好的颜料会超级耐用，如果一周练习一次，2ml 颜料足够使用两年时间。

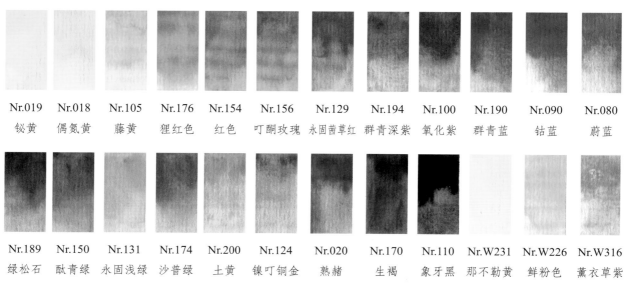

| Nr.019 | Nr.018 | Nr.105 | Nr.176 | Nr.154 | Nr.156 | Nr.129 | Nr.194 | Nr.100 | Nr.190 | Nr.090 | Nr.080 |
| 铋黄 | 偶氮黄 | 藤黄 | 狸红色 | 红色 | 叮酮玫瑰 | 永固茜草红 | 群青深紫 | 氧化紫 | 群青蓝 | 钴蓝 | 蔚蓝 |

| Nr.189 | Nr.150 | Nr.131 | Nr.174 | Nr.200 | Nr.124 | Nr.020 | Nr.170 | Nr.110 | Nr.W231 | Nr.W226 | Nr.W316 |
| 绿松石 | 酞青绿 | 永固浅绿 | 沙普绿 | 土黄 | 镍叮铜金 | 熟赭 | 生褐 | 象牙黑 | 那不勒黄 | 鲜粉色 | 薰衣草紫 |

◀ 1.1.1 固体颜料

固体颜料的特点是便于携带和保存，由于其不易蘸取的特性，使得在应用中颜色的饱和度较低，但颜色的稳定性较高，适合画钢笔淡彩画。

1.1.2 膏状颜料 ▶

膏状颜料通常以管装和罐装的形式存在，其特点是便于颜色的蘸取和调和，颜色饱和度较高，流动性好，但是性能不稳定且易脱胶，适合于大量练习和纯水彩湿画法的创作。

1.2　选择绘画所需的笔

　　绘制钢笔淡彩画用的笔大致可分为两类：一类是画线条时使用的笔；另一类是着色时使用的笔。画笔的选择是比较自由的，并不局限于某一类笔。你可以多尝试不同类型的画笔，它们所呈现的效果是不一样的，也会给你带来惊喜，在这个不断尝试的过程中就会"遇到"适合自己的笔。下面分享我经常使用的各种类型的画笔，仅供参考。

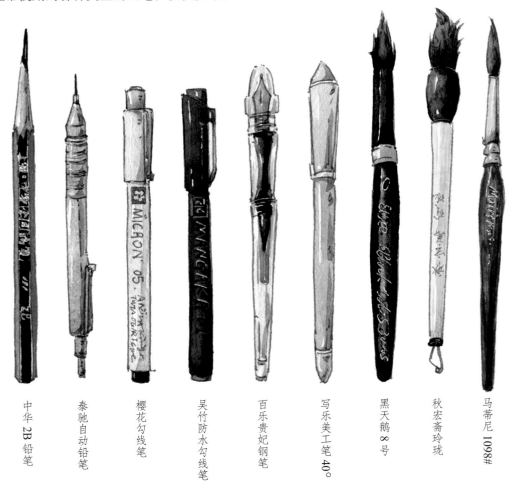

中华 2B 铅笔　　泰驰自动铅笔　　樱花勾线笔　　吴竹防水勾线笔　　百乐贵妃钢笔　　写乐美工笔 40°　　黑天鹅 8 号　　秋宏斋玲珑　　马蒂尼 1098#

1.2.1　定型用笔

　　为画稿定型通常使用铅笔，但不建议使用铅芯太软的铅笔。铅笔编号中用字母 B 代表软质铅笔，字母 B 前的数值越大表示铅芯越软，铅粉也就越容易停留在画纸上，从而破坏画面的整洁度。我一般使用木制的中华牌 2B、HB 编号的绘图铅笔和泰驰 0.5mm 铅芯的自动铅笔。

1.2.2　画线稿用笔

　　画线稿时我一般选用防水笔，它能更好地保留线稿的线型。
- 针管笔，又称勾线笔：樱花黑色系 0.3mm、0.5mm，吴竹棕色系 0.5mm 的 M 型笔尖。
- 钢笔：百乐贵妃 M 笔尖和写乐美工笔 40° 笔尖。

1.2.3 着色用笔

着色用的毛笔要具备蓄水能力适中、柔韧性强以及回弹力好三个特点。

国内外有很多优秀的毛笔，如国产品牌秋宏斋和竹羽堂出品的毛笔，口碑比较好。画钢笔淡彩画我更偏爱进口的貂毛水彩笔，它从毛发选材到工艺制作都比较考究，其聚拢效果和耐磨程度相对会更好，使用时间也更长久，综合性价比更高。

在大面积着色时，我一般选用黑天鹅 3000S 系列的 8 号圆头笔和旅行笔；在细节刻画时，我一般用马蒂尼 1098 系列的 4 号笔或达芬奇 V35 系列的 2 号笔。

Tips：画笔型号的选择通常根据画幅尺寸来决定，我一般用 16 开（180mm×260mm）纸张较多。

水彩笔的优劣主要依据其使用效果和绘画者的感受来评判，那些使用得心应手的画笔便是好的画笔，不必太在意品牌和价格。

下面详细介绍不同画笔的特性及其绘制效果。

1. 钢笔

用钢笔画线可以很好地控制线条的粗细程度，从而使线型的变化更加丰富。

Tips：钢笔需要配防水墨水。

SAILOR 写乐长款美工笔 40° 尖

PILOT 百乐贵妃 0.5mm M 尖

2. 碳素笔

碳素笔的优点是走线稳定，笔尖的型号越小代表其出水量越少，画出来的线条也越细。不同品牌和型号的碳素笔绘制出的线条效果是不同的。

KURETAKE 吴竹勾线笔 0.3mm

SAKURA 樱花勾线笔 0.5mm

3. 毛笔

　　绘制钢笔淡彩画对毛笔的要求不高，一般拥有大、中、小号三根毛笔就可以了。下面是我比较常用的毛笔。

竹羽堂 1018 红胖子 2 号水彩笔

Martini 马蒂尼 1098 松鼠 4 号水彩笔

秋宏斋白竹杆玲珑灰鼠水彩笔

Black Velvet 黑天鹅 3000S 8 号水彩笔

1.3　挑选合适的纸和本

　　钢笔淡彩画比纯水彩画的用纸要求低很多，几乎在什么纸上都可以画，如棉浆纸、木浆纸、棉木浆混合纸、速写纸，甚至是打印纸和牛皮纸都可以用来作画，只是效果各有特色。建议购买分装的小测试纸，可以在不同品牌和肌理效果的纸张上尝试画出来的效果。在外出写生时，建议使用木浆水彩本或棉浆细纹本，鉴于其纸张所具有的快干属性，更适合户外快速记录式的作画方法。在

室内创作时则可以用棉浆中粗纹的水彩纸，这种纸张更适宜表现不同的晕染技法，可以使画面呈现出更加丰富而且多变的效果。以下是笔者选纸上的一点小心得，仅供参考。

挑选纸张时需要知道的小知识：

1. 纹路

　　画纸的纹路一般分为粗纹、中粗和细纹三类。粗纹纸常用于大画幅的晕染画法，中粗纹纸适用的题材比较广泛，细纹纸一般用于绘制花卉和静物画。笔者推荐使用中粗纹或是细纹纸来绘制钢笔淡彩画，主要因为在这两类纸张上更容易运笔和走线。

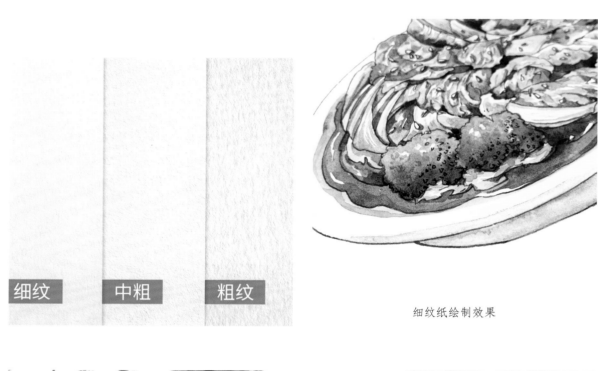

细纹纸绘制效果

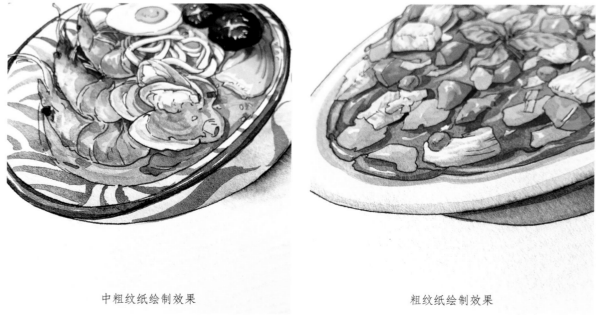

中粗纹纸绘制效果　　　　　　　　　　　　粗纹纸绘制效果

2. 克重

纸张的克重越大，代表纸张也就越厚，市面上画纸的常见克重为 150 克、200 克和 300 克，它们均可用于绘制钢笔淡彩画。

3. 尺寸

纸张尺寸的选择通常是根据画面内容的多少来确定的，常用的纸张尺寸有 8 开（197mm×546mm）、16 开（197mm×272mm）和 32 开（136mm×197mm）。

4. 种类

（1）棉浆纸。棉浆纸具有吸水性好的特性，其显色效果好，上色均匀，色彩的晕染与衔接自然，不易留下水痕。

（2）木浆纸。木浆纸的表层光滑，呈色效果较好，但是干得较慢，从而容易留下水痕。

对于钢笔淡彩画的绘制，笔者建议使用棉浆纸，它对初学者比较友好。市面上性价比较高的棉浆纸有阿诗、获多福、拉娜、宝虹和尊爵等品牌。

Tips:

（1）单张的画纸不仅便于画作的装裱与展示，而且便于收集和保存。单张画作可以用黑色防光文件夹来保存。

（2）水彩纸分为四面封胶水彩纸和活页水彩本。本子便于外出携带，我偏爱手工活页水彩本——它被花布包裹的封面实在太好看了！

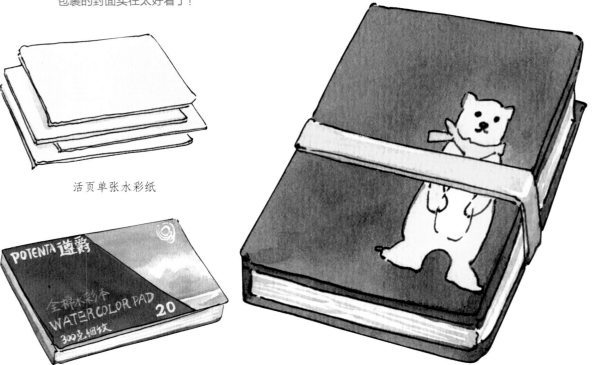

活页单张水彩纸

四面封胶水彩本　　　　　　　　　　　　　　　　手工活页水彩本

1.4　辅助工具

绘制钢笔淡彩画，除了三大"主力军"——纸、笔和颜料外，还需要使用下面的工具来完成画作。

吴竹白墨水

绘画橡皮

- 白墨水：它不仅对画面具有一定的覆盖力，而且有局部提亮或调和粉色系的作用。

- 橡皮：画稿在上色之前，一般要先用橡皮把铅笔稿表层的铅灰擦浅，这也更容易保持画面的透亮与清新。

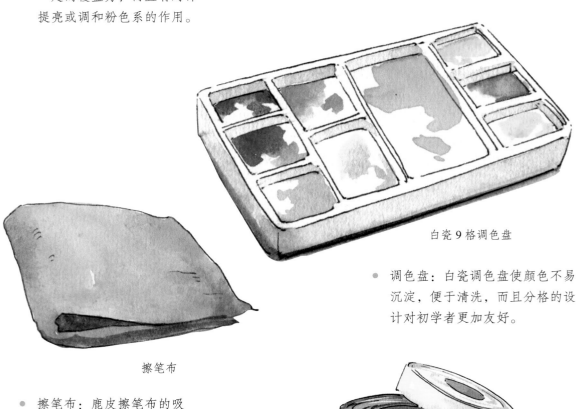

白瓷 9 格调色盘

擦笔布

- 调色盘：白瓷调色盘使颜色不易沉淀，便于清洗，而且分格的设计对初学者更加友好。

- 擦笔布：鹿皮擦笔布的吸水效果强，不会损毁笔毛。

胶带

- 胶带：用于固定纸张和封边，推荐 3J 美纹胶带。读者可以根据需求选择不同颜色和尺寸和胶带，笔者常用黑白 20mm 和 30mm 胶带。

黑天鹅旅行笔 6 号

马蒂尼旅行笔 10 号

- 旅行笔：在外出写生或旅行时使用旅行笔作画更方便，笔者推荐黑天鹅 6/8 号和马蒂尼 7/10 号旅行笔。

折叠涮笔筒

洗笔双格白瓷水槽

- 洗笔槽：分格的水槽可以将蘸笔水和洗笔水分开，利于保持水的干净。

- 收缩式涮笔筒：它可以折叠收纳，便于外出携带。

防水墨水

- 防水墨水：它可以避免钢笔线稿遇水融化。建议定期清理钢笔的笔槽，减少由于墨水堵塞笔尖导致出水不均匀的问题。防水墨水推荐使用鲶鱼品牌的北极棕或永恒黑墨水，采墨品牌的月夜、晚钟和星夜墨水。读者可以根据题材和喜好来选择墨水颜色。

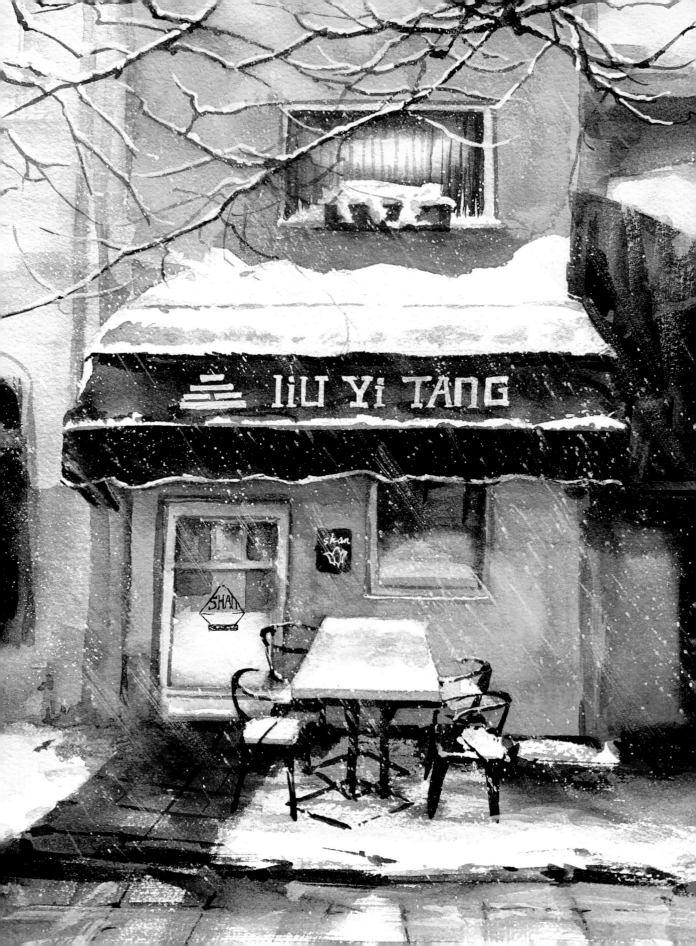

第 2 章　　淡彩的魅力：多样表达

在钢笔淡彩的世界里，画面的表现形式是丰富多样的，并没有一个固定的标准来评判画法的正确与否。钢笔淡彩画法的分类，正是基于前人长期的实践经验和技巧总结得出的。你可以自由地描绘自己的所见所感，同时尝试多种不同的表现方式。在这个探索过程中，你会发现绘画不仅是一件充满了乐趣的事情，更有可能在其中找到并开创出适合自己的独特画法。

2.1　黑白线描

要想画出好看的钢笔淡彩画，首先需要通过线稿这一关，能画出一幅好的线描画，实际上就已经成功了一半。

平日里，在包里装个小本本，只要有空闲时间就可以动动笔。无论是身边的杯子、脚上的鞋子、背的包包，还是路边的小植物，都可以是你描绘的对象。这不仅可以提高观察事物和生活的能力，还可以锻炼手部肌肉的记忆能力，逐渐使控笔走线更加得心应手。

下面我分享一些自己多年来使用不同绘画工具进行创作的一点小心得。

工具：0.3mm 针管笔
画线描画的关键在于呈现丰富的动态，确保线条的流畅性，并巧妙地结合疏密与虚实、并列与遮挡技法。

工具：0.3mm 和 0.5mm 针管笔
这幅线稿的边缘和形体的外轮廓线使用了实线以强调其结构。而在描绘转折面和暗部时，应特别注意侧锋处的运笔，要使笔尖的出水速度慢一点，从而更好地画出虚线，以表现画面的层次感。

2.1.1 用线塑形

工具：科学毛笔

在绘制线稿时，利用毛笔笔毛的柔软性，控制运笔时力度的轻重变化，可以用丰富的黑白灰层次来塑造形体，从而表现出物体的体积感。

在画相同品种的树时，也可以利用不同的黑白线与面的组合形式来塑造出树的不同形态。

2.1.2　排线方法

　　多多练习竖线、横线、斜线、弧线、曲线以及不同朝向和不同疏密程度的线条画法，不仅可以熟悉笔和纸的特性，还能锻炼手部肌肉的记忆能力，从而更好地掌握控制不同方向与疏密线条的技法。

　　训练要点： 尽量保持运线速度和力度的一致性。画得过快容易将线条画飞，太慢又容易产生抖动，从而导致线条不够平顺。

　　Tips： 手边的任何一种笔都可以拿来练习排线。

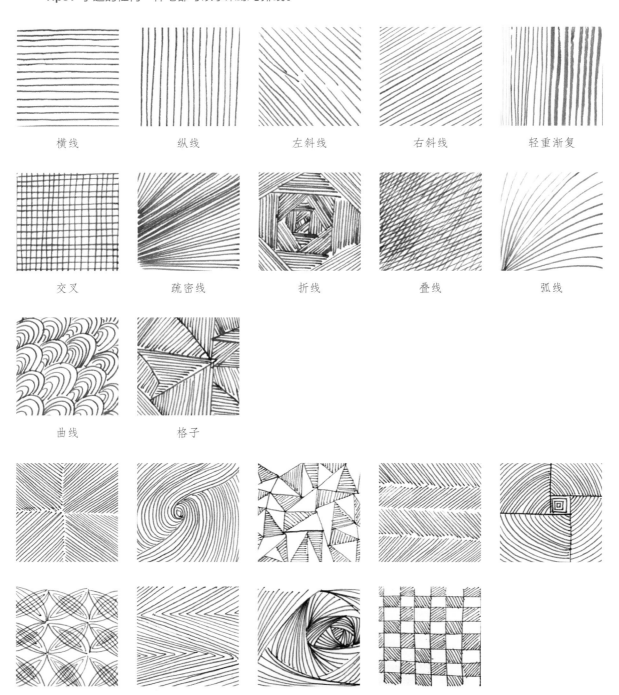

横线	纵线	左斜线	右斜线	轻重渐复
交叉	疏密线	折线	叠线	弧线
曲线	格子			

2.1.3　单色线面结合

　　建议绘画基础薄弱又不爱画素描的同学，可以多练习单色速写淡彩画。首先，用铅笔或彩铅起稿画出形体，随后选择一种颜色较深的颜料，通过多加水使颜色变浅，用于画亮面；多加颜料使颜色变深，用于画暗面。通过不断训练素描基本要素的绘法，掌握以黑白灰三大面（亮面、灰面和暗面）塑造景物体积感的方法。在光源不明确的情况下，自己统一光源会便于更好地描绘画面，我一般假设光源在左上角或右上角。下图中的石膏静物处于正面背光且左右都有光源的环境中，属于描绘难度较大的情况。

　　Tips： 深颜色建议选择靛蓝色、普蓝色和赭石色。

石膏静物写生。

工具：彩铅 + 水彩

首先，快速把握静物的主要动态和特征，然后用线条描绘出物体的外轮廓，再用单一颜色来区分出物体的主要明暗关系，进而塑造出静物的空间感和体积感。

　　建议： 在包里装一个小本子和一支笔，利用零碎的时间随时动笔练习速写。初学者不必太在意每幅成品是否画得漂亮，关键是多观察并多画。

当视觉养成一种习惯，手部肌肉也逐渐有了"记忆"能力，自然而然地，你就能画得更加顺手、好看了。

2.2　碳素笔画

　　我在刚开始画钢笔淡彩画时，很长一段时间都是用碳素笔来画线稿的。碳素笔的价格比钢笔低很多，也不用担心在包包里颠簸，用完一支换一支，也省去了灌墨水的环节。用碳素笔画出的线条很均匀，很适合初学者在追求线条流畅和画面整洁的时期使用。

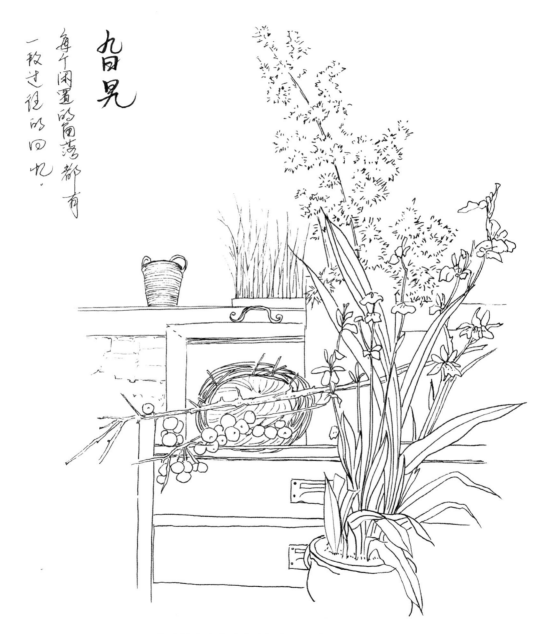

每个堆积杂物的角落都有一段属于它的回忆。

工具：黑色碳素笔

碳素笔和钢笔相比，它的笔尖出水更匀称，可以画出明朗且整洁的线条。在表现虚线效果时，只须将碳素笔倾斜 10 度角，由于此时的出水量是不均匀的，便可画出虚线，常用于表现远景或过渡面。

2.3 钢笔画

　　顾名思义，钢笔画就是用钢笔绘制的画。首先用钢笔绘制出基本形体，然后再用颜料着色的画便是钢笔淡彩画。

　　画面中有了形体和线条的加持，着色时就会容易很多。

　　钢笔淡彩作为初学者学习水彩画的一种入门绘画方法，再合适不过了。

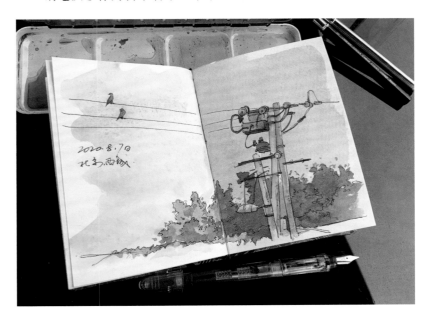

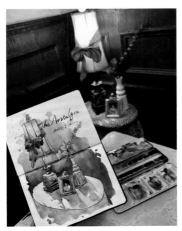

　　在咖啡厅里，随处可见的由店家精心布置的小角落。在橘黄色台灯照射下，营造出一种暖暖的复古的氛围。

　　在北京西城胡同里，你经常可以看到各种电线杆，一条条错综复杂的电线贯穿在整条胡同里，已然变成一道独特的风景线。

　　为了增加钢笔画的艺术性，可以采用烧纸的方法，制作出复古的效果。

　　花卉的绘制方法：

　　（1）画出被火烧焦的细纹水彩纸的边缘。

　　（2）调制出一种棕褐色颜料，用它浅浅地晕染出泛旧的质感。

　　（3）运用钢笔淡彩画的技法描绘出主花。

　　（4）根据花的形态和画面的布局，设计出文字版式。

2.4　拼贴画

　　拼贴画就是把贴纸、邮票、文字和图案剪下来贴在画中的一种绘画形式。

　　相信爱做手账的同学，也会有收集各式各样的印章、胶带和小贴纸的习惯。平日里可以将遇到的好看的杂志、报纸和贴纸都收集起来，在画拼贴画的时候，把它们请进画面中，可以使画面显得更加丰富、有趣，这也是换一种形式将它们保存起来的方法。

　　做拼贴画的一大要点就是进行版面设计，在起稿与构图时要把贴画和文字作为一个整体进行思考，并做好画面的布局设计。

A

B

画面的设计思路来源于信封鲜花。画面下方的整版英文贴纸刚好和边缘松散的花朵与枝叶形成强烈对比，增加了画面富于变化的美感。

在画面的布局中使用向右倾斜的小胸花，并在画面的右下角和左上角安排留白的空间。同时为了不让画面太过单调，可以在留白处书写文字。在左下角和右上角贴上带有文字的纸片，营造出互相呼应的效果，使画面更丰富。

拼贴画的绘制要点：

（1）作画前先设计好最终要实现的效果，所有辅助文字、贴纸和加盖的印章都是为了衬托主体物，这也是必须秉承的原则。

（2）画面要设计得疏密有致，并且遵循点、线、面相结合的原理，使画、贴纸和印章在画面中既能有机地结合起来，又可以合理地分开布局。

（3）在丰富视觉中心点和凸显主体物的同时，也要照顾到画面的上下左右。不要采用均匀分布的方法，但是需要做到画面元素的相互呼应。

第 3 章　绘画技法基础：初学者必知

我自幼学习画画，算是科班出身，画钢笔淡彩于我而言只是换了一种工具和表现形式。在教学过程中，我常被问到关于初学者如何入门的问题，他们往往不知从哪里学起。在此，我把经过多年实践验证有效的系统学画的步骤总结出来与大家分享，希望对那些热爱钢笔淡彩画，但又苦于没有绘画基础，不知从何开始的同学们有所帮助。

我建议大家从本章开始，跟随我一起，按照起稿、构图和定点这些基础步骤逐步学习，从中了解透视原理、调色与配色的基础原理，并掌握钢笔淡彩画的基本技法以及控水方法等，从而打好基础。

只有地基建得牢固，房子才能垒得高。

3.1　起稿

　　起稿是绘画过程中的一个重要步骤，也可以将其理解为画画前的打草稿，它涉及将画面的构思用线条勾勒出来，从而呈现出最佳效果。

　　绘画的一般原则是：

　　（1）在下笔之前，一定要先做好整体构思，对画面的最终效果有一个预期。

　　（2）观察物象的形体特征，分析它的动态、大小、比例和结构特点。

　　（3）在对画面构图和起稿定点时，应遵循先整体后局部、先大后小的观察方法和作画原则。

　　建议：初学者在绘画过程中，可以先描绘整体轮廓，然后再刻化局部细节，也就是先从大的对象着手再画小的对象。

Tips：以俯视角度为例，
具有三个消失点
的方法为三点透
视法。

在北京苹果园社区逛街时遇见了这个复古的小亭子。

Tips: 要尽量保持线稿中线条的流畅性，主要的外形用实线画，转折面用虚线画。

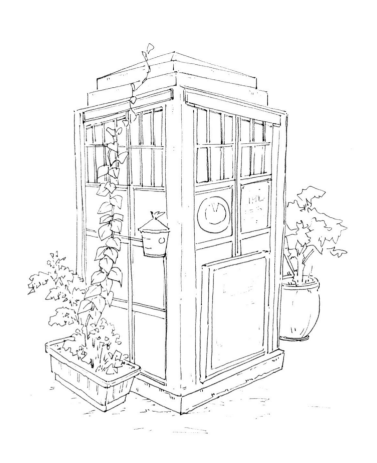

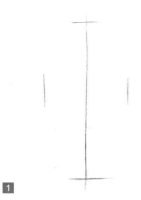

1

首先观察绘画对象的形体并把握其特征，然后确定比例点的位置。

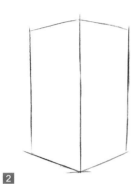

2

将绘画对象几何形体化，根据三点透视法画出一个大的立方形体。

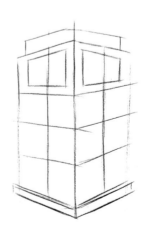

3

画出屋顶、玻璃和门框的大致区分线。

4

在主体的整体定好后，再画出其前后的花盆、邮箱和植物的轮廓。

5

概括性描绘，如植物的大致形状以及标牌和栏杆等更细小的物体。

3.2　构图

3.2.1　构图要点

　　构图是指根据题材和主题的需要，把要表现的对象适当地组织起来，构成一个协调的完整画面。

　　（1）在构图时应合理安排画面的主图。如果主图过大会使画面显得呆板，而过小又会使画面显得空旷，最好将其安排在画面的中心偏上位置，这能给下方的倒影预留位置。

　　（2）在构图时要主次分明，突出主体。次要物体无论在大小还是颜色上都不能抢过主体，同时，画面的分布应大小有区别。

　　（3）在安排画面的空间位置时，要考虑物体前后和左右的遮挡关系，可以利用前大后小的空间关系来表现画面中的距离感。

　　（4）在画面分布时需要考虑整体的平衡性，可以通过物体上下与左右的呼应关系来协调画面的整体平衡性和稳定性。

3.2.2　常见构图方式

　　下面分享几种在绘画时常用的构图方式。

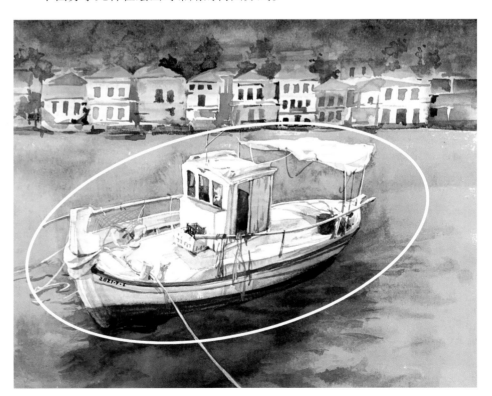

1. 中心式构图

中心式构图： 强调突出主体，使画面的主次关系更分明，易于凸显效果。

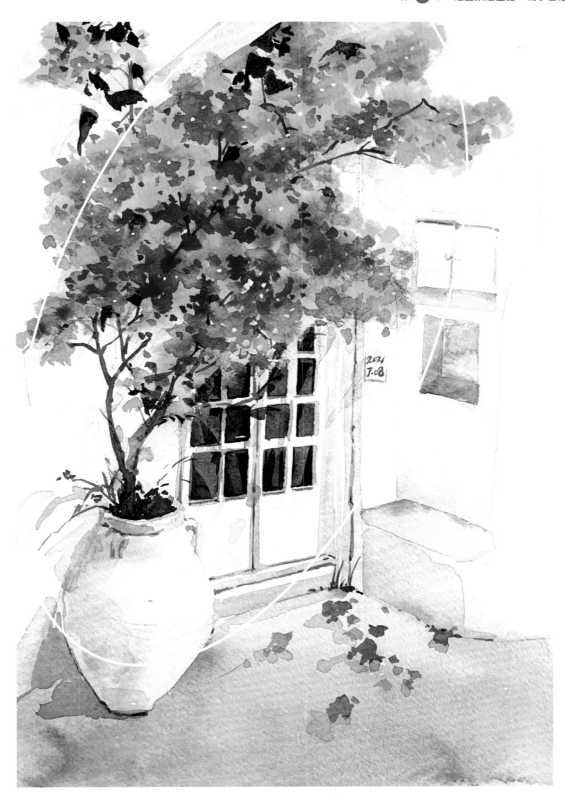

2. 紧凑式构图

紧凑式构图：通过特效的手法将主体放大，使其布满画面的局部区域，不仅增强了画面的紧凑感，还表现了画面丰富的细节。

3. 交叉式构图

交叉式构图： 充分利用画面空间，把观看者的视线引向画面之外或交汇于中心位置。这种构图方式使画面的层次更加丰富而且富于变化，观看者也可以从多个不同的角度和方向沿交叉线来欣赏画面。

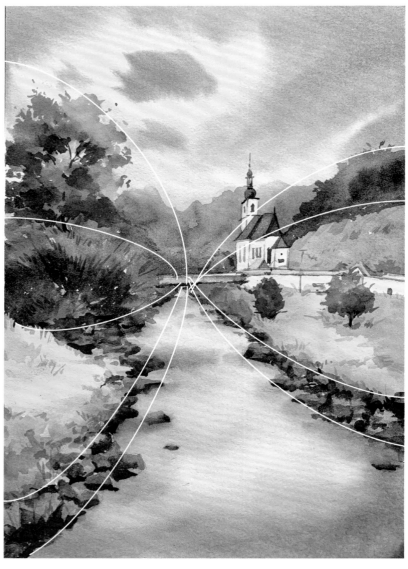

4. 向心式构图

向心式构图： 四周的景物指向画面的中心位置，不仅可以聚焦观看者的视线并使画面产生延伸的视觉效果，还可以更加鲜明地突出主体并加大空间对比效果。

5. 变化式构图

变化式构图：通过将景物置于画面角落，赋予画面更多的想象空间与情趣，尤其适合表现唯美意境的画面效果。

6. 高地平线式构图

高地平线式构图：当画面下方的景物更为丰富且需要着重表现时，可以采用此构图方法，为画面的下方多留出空间。

7. 低地平线式构图

低地平线式构图： 当画面上方的景物更为丰富时，可以采用二八或一九分割法，下移分割线，为画面的上方留出空间用于展现更多内容。

8. 特写式构图

特写式构图： 通过放大需要笔墨着重表现的景物，虚化周围环境，可以强调画面的主次关系。

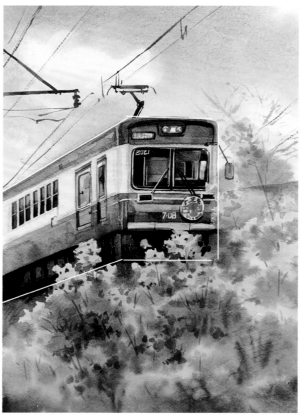

9. 延伸式构图

延伸式构图： 在画面中使用延伸线来指向主体，不仅起到突出主体和视觉导向的作用，还可以使画面产生动感，并通过视觉的延伸来增加想象空间。

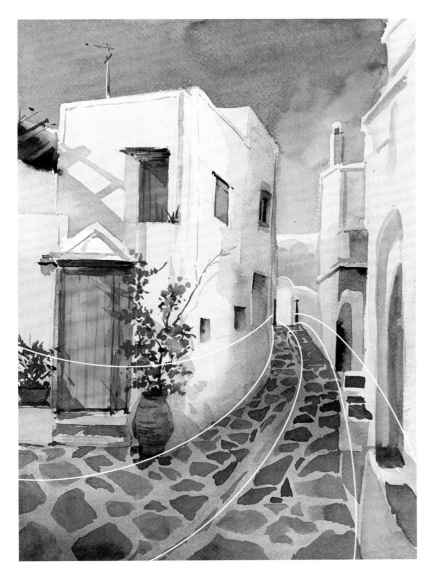

10. 三角式构图

三角式构图： 在画面中采用正三角、倒三角和斜三角形状进行构图，在保持画面生动、灵活感的同时，还给人以稳重与均衡之感。

11. S 形构图

S 形构图：画面中的景物随 S 形曲线展开，这不仅表现了画面的活力、优雅和协调之美，还增强了画面的生动性。

12. 斜线式构图

斜线式构图：画面的构图以平式和立式斜线为主，斜线较多且角度一般低于 45 度，起到了指向和突出主体的作用。

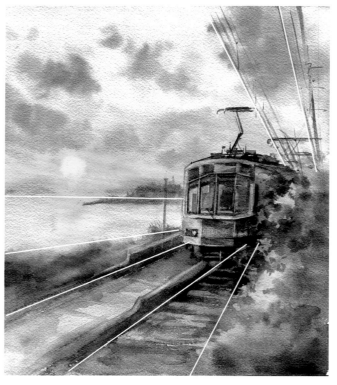

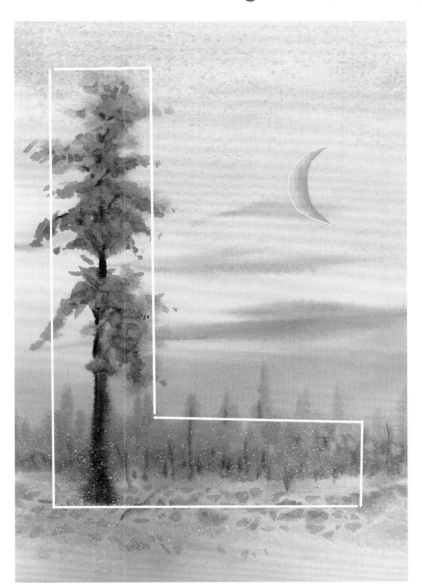

13. L 形构图

L 形构图： 画面中利用 L 形线条或色块强调和突出主体，同时还可以把观看者的视线延伸至画外，增添了遐想空间。

14. 对称式构图

对称式构图： 利用平均分割线构图，可以给观看者带来庄重、稳定和平衡的视觉体验，若画面稍显呆板，可以在小景中增加变化。

3.3　定点

通过观察景物的形体特征，比量其宽度和高度，并把比例点标明在画面上，即为定点。

定点是起稿中最重要的一个步骤。定点有助于初学者准确起稿，提高作画速度，避免由于形体比例错误而导致的反复修改。

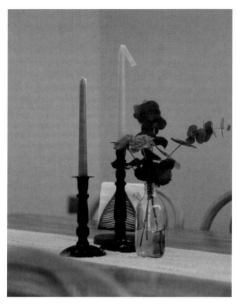

拍摄于潮汕朋友的无国界料理店

铅笔稿

钢笔稿

画铅笔稿：在画铅笔稿时，只须勾勒出物体的位置、大的形体和动态就可以了，不用精细描绘像层层花瓣一样的细节。

勾画钢笔稿：钢笔稿是在铅笔稿的基础上，进一步区分形体中的细节，做到线随形转，下笔确定，线条要轻松流畅并有虚实的变化。

1

通过观察素材来分析画面的构图，找到并画出大的关系线。

2

区分并画出每个物体的形态、位置以及比例关系。

3

准确把握物体的透视关系，找准其结构转折点。

4

进一步细化，勾勒出每个物体的大致形态。

小提示： 画圆柱形物体时需要注意其近大远小的透视关系，离视平线越远，其弧度的透视效果越明显。

3.4　透视

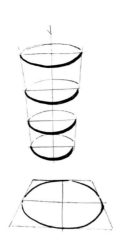

要在纸上表现物体的立体感，首先要理解空间透视的原理。透视通常分为五大类：一点透视（平行透视）、两点透视（成角透视）、三点透视（斜角透视）、散点透视（例如《清明上河图》的表现方式）和空气透视（近实远虚）。

与透视相关的专业术语如下。

- 视平线：通过视觉中心点所做的一条水平线。
- 消失点：不平行的两条直线，向远方投射时相交的点。
- 焦点透视：将视角固定在画面的一个位置上，使得画面中不同距离的物体呈现出近大远小的关系。

从上往下看，越往下离
视平线越远。

3.4.1　透视种类

下面用简单语言来解释本书中常用到的三种透视类型。

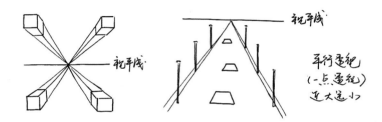

- 一点透视：也称为平行透视，画面中表现的物体只有一个消失点。

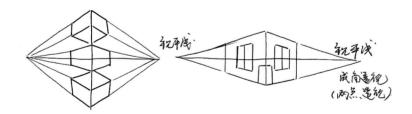

- 两点透视：也称为成角透视，画面中表现的物体有两个消失点。

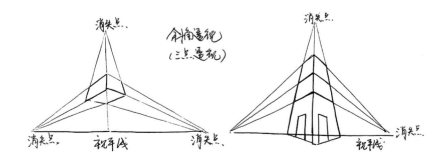

- 三点透视：也称为斜角透视，画面中表现的物体有三个消失点。

3.4.2 透视案例

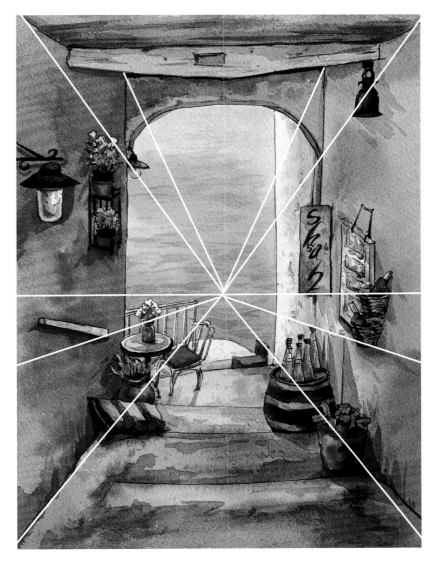

平行透视：一点透视

成角透视：两点透视

斜角透视：三点透视

3.5　色彩

很多初学者学习水彩画的最大障碍就在于色彩的调配上，搞不清楚如何混合不同的颜色，才可以调出自己想要的颜色。在此，我为初学者梳理了必须了解的色彩理论的基础知识及颜色调配方法，供大家学习和参考。

我们要明白一点：色彩的好看与否是由个人的主观感觉而定的。人们之所以能看到不同的颜色，这取决于以下三个因素。

- 光。光是产生色彩的基本条件，色彩是被人们感知后的结果。
- 物体。物体是传播光的重要载体，同时也是人们感知色彩的必要条件之一。
- 眼睛。在眼睛的视觉感应系统接收到光之后，大脑通过识别眼睛传来的信息感知色彩。

由于每个人的眼睛传递给大脑的色彩信息略有不同，因此每个人对色彩的感知也会存在差异。

3.5.1　色彩基础

绘画中的三原色是指色彩中不能再分解的三种基本颜色：红（大红）、黄（柠檬黄）和蓝（群青）。

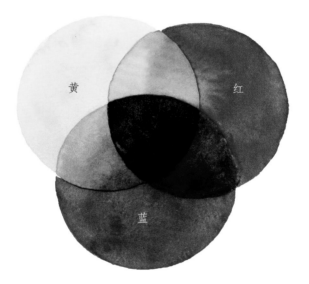

色相是指色彩本身的"相貌"，它也决定着色彩的倾向性。

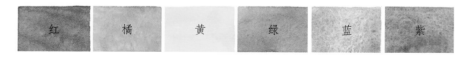

冷暖是指色彩给人带来的心理感受。冷暖色调是在对比中产生的，是一种主观上的感觉。

红、橘和黄色容易让人联想到太阳、火焰，给人以温暖的感觉，这一类颜色称之为暖色系。

绿、蓝和紫色容易让人联想到森林、冰川、大海，给人寒冷的感觉，这一类颜色称之为冷色系。

明度是指色彩的明暗程度。白色的明度最高，黑色的明度最低。

<center>白→灰白→浅灰→深灰→黑</center>

纯度是指色彩的饱和度或鲜艳度。一种颜色在不添加其他颜色时，就是该颜色的最高纯度。

<center>钴蓝　群青　酞青蓝　靛蓝　　　　桃红　玫瑰红　深湖红　红棕</center>

上图中颜色从左到右，其纯度由高到低。

3.5.2　颜色调配

在绘画的道路上，并没有固定的公式可以遵循。然而，基于我个人的绘画经验和观察，总结出了以下几条常用的颜色调配法则。

1. 三原色调色法则

Tips：在调色中使用的黄色多为黄绿色，蓝色多为蓝绿色。

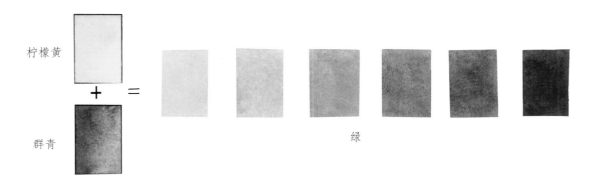

Tips：在调色中使用的黄色多为橘黄色，红色多为橘红色。

Tips：在调色中使用的黄色多为橘黄色，红色多为橘红色。

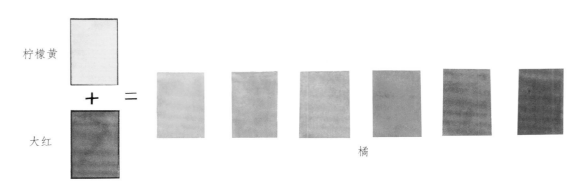

Tips： 在调色中使用的蓝色多为紫色，红色多紫罗兰色。

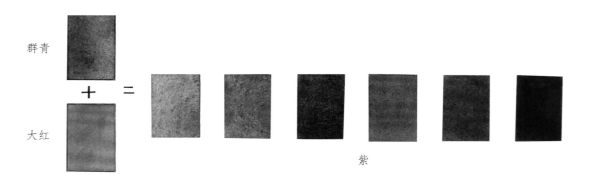

Tips： 三原色之间互相调配，能调出来不同的灰色系和土色系。群青 + 大红 + 柠檬黄，蓝色多为褐色，红色多为棕色，黄色多为土黄色。

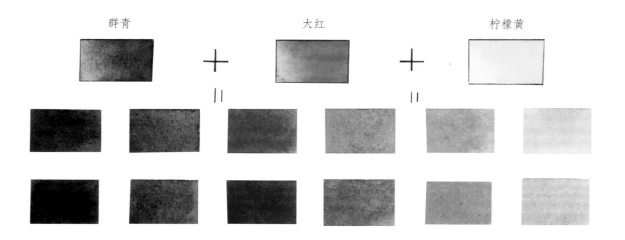

2. 互补色调配法则

在色相环中180度对角线上的两种颜色，即为互补色。巧妙地利用互补色，有助于深颜色的调配，也可以利用互补色来降低颜色的纯度，调配出各种灰色系的颜色。深颜色最好利用互补色法则来调配得到，勿直接使用黑色。使用互补色调配得到的颜色，在变深的同时又富有变化，会使画面更加丰富而多变。

12格色相环中的三组互补色分别为：黄色—紫色、橙色—蓝色、红色—绿色。下面分享互补色可以调配出的不同色相的颜色。

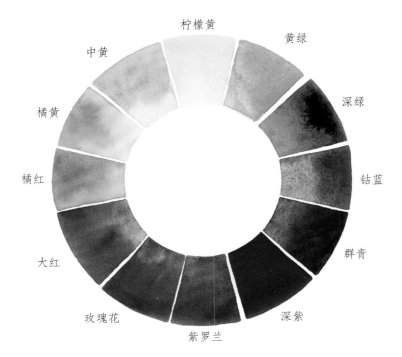

用不同纯度的黄色 + 紫色，可以调配出深紫、灰紫和棕褐色。

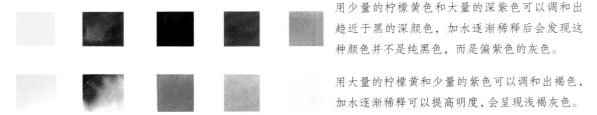

用少量的柠檬黄色和大量的深紫色可以调和出趋近于黑的深颜色，加水逐渐稀释后会发现这种颜色并不是纯黑色，而是偏紫色的灰色。

用大量的柠檬黄和少量的紫色可以调和出褐色，加水逐渐稀释可以提高明度，会呈现浅褐灰色。

用不同纯度的橘色和蓝色可以调配出深蓝色、灰蓝色和棕褐色。

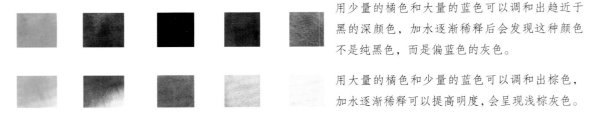

用少量的橘色和大量的蓝色可以调和出趋近于黑的深颜色，加水逐渐稀释后会发现这种颜色不是纯黑色，而是偏蓝色的灰色。

用大量的橘色和少量的蓝色可以调和出棕色，加水逐渐稀释可以提高明度，会呈现浅棕灰色。

用不同纯度的红色和绿色可以可以调配出不同的深绿色、灰绿色和棕褐色。

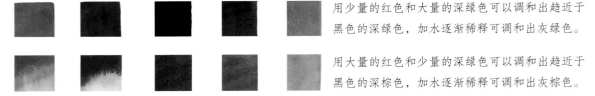

用少量的红色和大量的深绿色可以调和出趋近于黑色的深绿色，加水逐渐稀释可调和出灰绿色。

用大量的红色和少量的深绿色可以调和出趋近于黑色的深棕色，加水逐渐稀释可调和出灰棕色。

建议初学者在入手颜料后，先练习颜色的调色方法，掌握用画笔蘸取颜料的力度和控制水量的技巧。要调配出自己想要的颜色，需要通过坚持不懈的练习和总结，本书无法详细描述蘸取几毫升或几毫克的颜料和水来调和颜色，那也会失去学画过程中探索的乐趣。

3.6 控水

　　控水是画水彩画的三大难点之一。水分过多会使画面变得不可控，而水分过少又会使画面缺乏变化。如果想要很好地把握颜料的用量和水量，就需要对画笔的蓄水量有一定了解，通过不断观察笔毛在蘸取水分时的储水能力与画出的效果进行总结。以下简要介绍画笔控水技法中的常见问题，附带操作视频。

画笔中含水量多时，适合大面积铺色和晕染技法。

　　在用画笔蘸取清水时，只需要用笔毛部分轻轻蘸取即可，切勿将笔杆一同浸入水槽中，因为这样会使水顺着笔杆慢慢流下。刚调配好的颜色若是因画笔蘸水量过多而导致颜色越画越浅是因为这个问题。初学者往往掌握不好画笔中的水量，建议将纸面的湿度控制得像日常使用的湿纸巾的湿度一样，这通常是比较适宜的水量。

画笔中含水量少、颜料多时，属于干笔触，适合画枯树和雪山。

　　在用画笔蘸取颜料后，应与清水适当调和，以避免笔毛过于干燥，导致运笔不畅，从而产生飞白或干笔触等问题。然而，当画面在晕染后需要叠加颜料时，就需要较少的水分和相对多的颜料，因为干燥的纸面更容易叠加和覆盖颜料。

3.7 水彩画技法

在学习水彩画的旅程中，另外一座需要翻越的大山就是绘画技法了，以下是精选的几种常用的水彩画技法，分享出来供大家学习和参考。

3.7.1 湿画法——晕染、湿接和混色

1. 晕染

晕染技法首先要求用画笔蘸取大量清水，将画纸均匀打湿，或是使用羊毛刷蘸水，在纸面上均匀地刷上一层清水。随后，用笔尖蘸取大量颜料，将其在湿润的纸面上自然地晕染开。

动笔做个小练习：

首先，调配出一个自己喜欢的绿色。接着，运用晕染技法画出每片叶子的颜色变化，以此练习控笔技巧。

晕染技法练习——树叶。

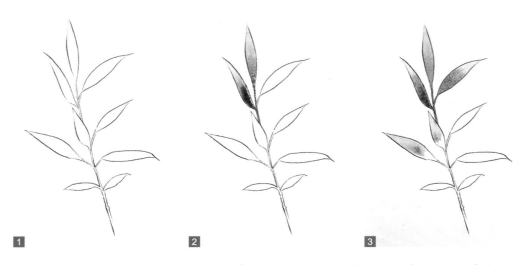

1—3　首先，勾勒出树叶清晰的线稿。随后，在叶尖位置刷上少量清水，接着从该处晕染出绿色。

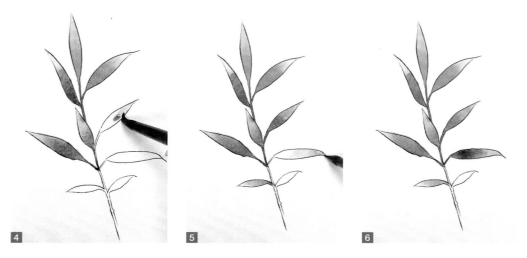

4—6　水彩画在晕染颜色时，一般应遵循由浅到深的原则。本例中，也是由叶尖的浅色晕染到叶尾的深色，依次一片接一片地进行晕染。

2. 湿接

　　湿接技法需要使画笔蘸取较多的水分，在画纸上平铺第一种颜色之后，紧接着在纸面上的颜料未干时，迅速画上另一种颜色。

动笔做个小练习：

首先，可以一次性画完所有花瓣，在颜料未干时，使用湿接技法添加花蕊的颜色，最后再绘制叶子。

湿接技法练习——花瓣颜色相同的小雏菊。

1—3　使用亮黄色平涂花瓣，趁黄色颜料未干时，用湿接画法用橘色画出花蕊部分，此时，画笔中的水量较少。

4—6　用黄绿色平涂叶子，趁纸面处于微湿的状态下，将其晕染进叶脉的深绿色。

3. 混色

　　混色技法是指在纸面上的第一种颜料未干时，接着混入另一种颜色，使两种颜色相互融合。为了达到更好的效果，后混进去的颜色应该比第一个颜色稍微深一些。

　　动笔做个小练习：

首先，调和柠檬黄色、中黄色和赭石色，在绘画时，先画浅色再过渡到深色。

混色技法练习——银杏叶。

1—3 在绘制钢笔稿时，注意形体的边缘应使用实线画，而叶子的脉络应使用虚线画。接着，用调和好的中黄色平涂在亮面部分。

1　　**2**　　**3**

4—6 趁着中黄色未干透时，混入赭石色，此时画笔中的水分要少些。沿着叶脉的方向轻柔运笔，以便更好地展现出叶子的脉络结构。

4　　**5**　　**6**

3.7.2 干画法——平涂、渐变叠加和留白

1. 平涂

平涂是指用画笔蘸取调和好的颜料，均匀地运笔，将颜料在纸面上平铺开来。
动笔做个小练习：

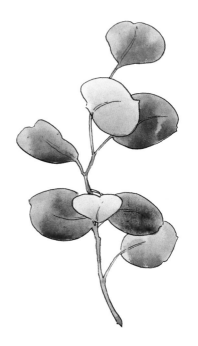

首先，调和出深浅不一样的蓝色，先绘
制浅色的叶子，随后再画出深色的叶子。

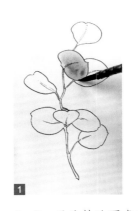 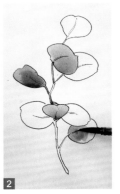 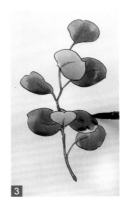

平涂技法练习——蓝叶。

1—3 平涂技法要求画笔中的含水量适中，并且运笔的力度要
均匀。首先，绘制浅色的叶子，待纸面全干后，再画周围的深
色叶子，避免颜色湿接到一起，否则会破坏叶子的形态。

2. 渐变叠加

渐变叠加技法是指先用画笔蘸取浅色颜料并绘制在纸面上，然后逐渐过渡到
深色。待画面全干后，再叠加其他颜色，这样可以保持笔触的清晰度和层次感。

动笔做个小练习：

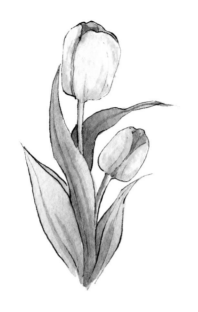

渐变叠加技法的秘诀就是在颜料中加较多的水，将颜色调配得较浅一些，再通过逐层叠加得到局部的深色。

渐变叠加技法练习——小清新风格郁金香。

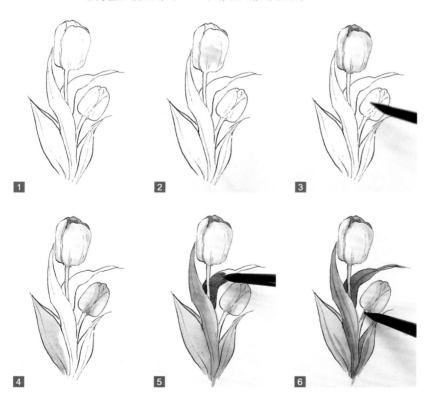

1—3 首先，用钢笔勾勒出虚实相间的线稿。接着，用画笔蘸取浅粉色，对亮面进行晕染，再趁湿叠加玫红色。

4—6 调和出粉绿色，用大号画笔晕染叶子的亮面，趁湿叠加黄绿色，待画面干透后用深绿色来强调后方的叶子。

3. 留白

水彩画和水粉画、油画、丙烯画的区别在于，水彩画中的白色通常是通过留白技巧实现的，即保留画纸的自然白色。在水彩画中，应尽量减少使用白色颜料，画面中的高光部分可直接采用留空的方法来展现。

动笔做个小练习：

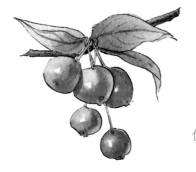

使用留白技法来呈现红樱桃的光泽感。

留白技法练习——红樱桃。

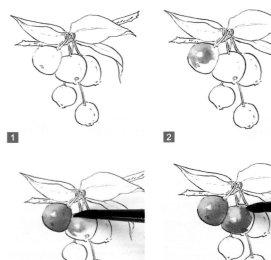

1—3 绘制每一颗小果子时，都是先画浅色部分再画它的深色部分，在高光处留白，然后晕染受光区域的橘红色，接着湿接正红色，最后在背光处叠加偏冷的蓝色。

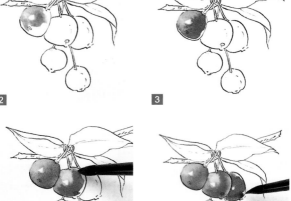

4—6 在晕染的过程中，画笔的水分不宜过多，要逐个进行晕染，按照果子的形状采用圆形运笔方式。

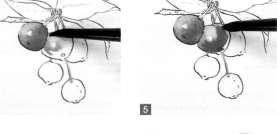

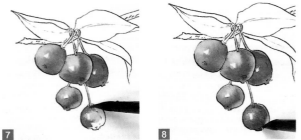

7—9 为了更好地展现果子的立体感，可以在背光面适当湿接进微蓝色，以表现反光效果。

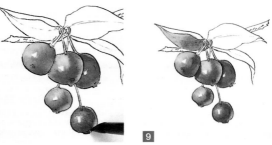

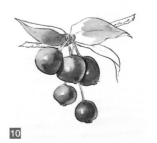

10—12 使用大笔晕染叶子的亮面，趁湿用深颜色创造出渐变效果，待画面全干后叠加叶脉和果子的倒影，以增强画面的体积感。

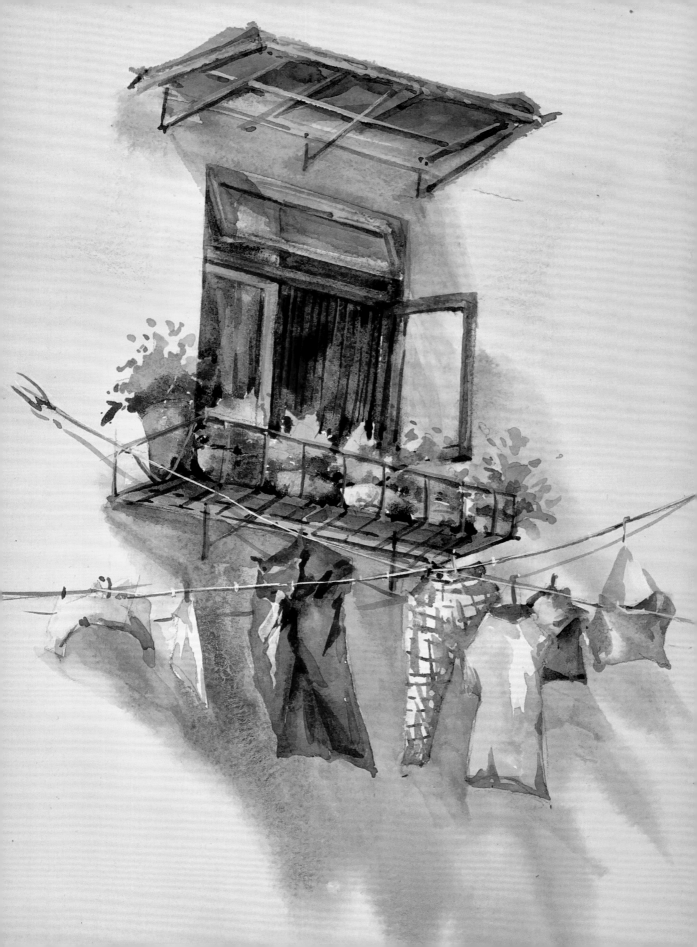

第 4 章　生活中的小美好：塑形控水实践

在我们日常的点点滴滴中，蕴藏着许多平凡但又无比美好的瞬间。这些生活中的平凡画面，值得我们用心去记录，正是它们赋予了我们生活的美好。

亲手制作了颜值很高的三明治，邀三两好友共品；

研制出新款蓝莓华夫饼，享受与家人共度的时光；

买到期待已久的芋泥酥，重温记忆里儿时的味道；

夏日冰果饮、冬日暖果酒，品尝季节交替的滋味；

等红绿灯时，邂逅了在角落里静静绽放的洋桔梗；

路上挑选了几支郁金香，为家中增添了一抹色彩；

节日收到一大束美艳的鲜花，那份惊喜久久难忘；

晨光里，一杯香浓的咖啡，为工作注入满满活力；

宅家的时光，感受被满屋绿意环绕的宁静与生机。

4.1 西餐

美食能治愈的不只是心情，还有你我的小味蕾。
用高明度和高饱和度的色彩来描绘美食，将会让你笔下的美食更加诱人，更具食欲！

4.1.1 小汉堡

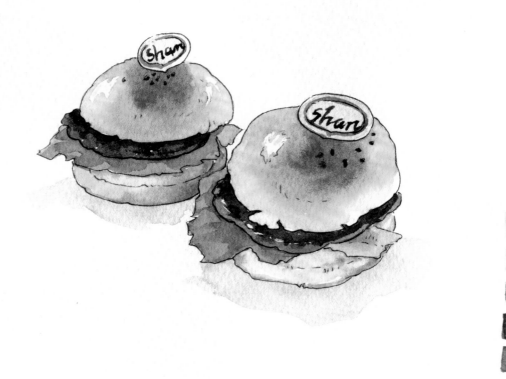

颜料和色号 马蒂尼：那不勒斯黄（310）；MG 艺术家：偶氮黄（018）、沙普绿（174）、蔚蓝（080）、熟褐（020）。

调色提示： 调和偶氮黄（018）＋熟褐（020）＝小汉堡皮主色调

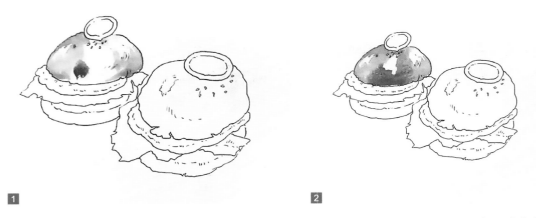

1—2　基于水彩的透明属性和覆盖力较弱的特性，通常采用先浅色后深色的绘制顺序。具体方法为：用那不勒斯黄、偶氮黄和清水调和好颜料，在画面中留出高光位置，晕染出第一层的浅色面包皮。

　　Tips：第一层的颜色要尽量浅一些，尽可能地保持水彩的通透性。

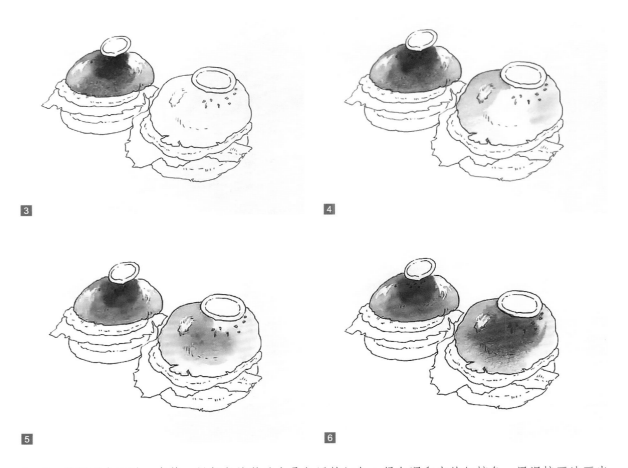

3—6　趁画面未干时，在第一层颜色的基础上叠加用枯红色＋绿色调和出的红棕色，用湿接画法画出汉堡皮烤焦的深色效果。

　　Tips：作画的速度需要快一点，才能更好地做湿接，以免画纸干透后接色时留下明显的水印接缝痕迹。

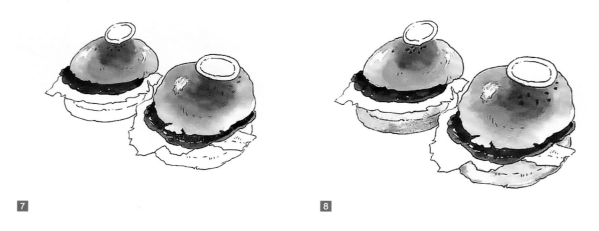

7　　　　　　　　　　　　　　8

调色提示： 调和偶氮黄（018）＋蔚蓝（080）＋熟褐（020）＝牛肉颜色

7—8　用偶氮黄＋熟褐＋蔚蓝调和出深棕色，画出牛肉的效果。运笔时应保持笔中水少、颜料多，并跟随牛肉的形状进行描绘，同时区分出牛肉横面和立面的差异，以凸显体积感。画面中的同一颜色要一起画。最后，用笔尖点出芝麻的效果。

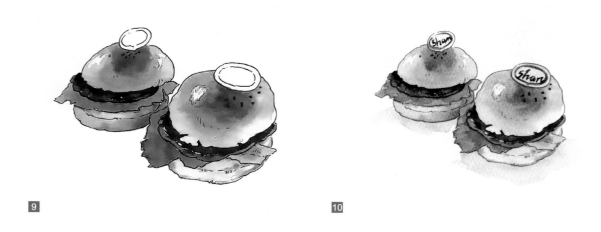

9　　　　　　　　　　　　　　10

9—10　用柠檬黄色＋草绿色＋蓝色分别调和出黄绿色和蓝绿色，用以表现蔬菜颜色外浅内深的变化。先画浅色（黄绿色）再画深色（蓝绿色），待画面全干后，将更深一些的蓝绿色用干叠法画出菜叶的褶皱部分。最后，在调色盘的绿色中加入大量清水，用以画出汉堡的倒影效果。

4.1.2　华夫饼

通过绘制一层层的华夫饼，可以很好地锻炼我们在绘画中塑造层次感的技法。

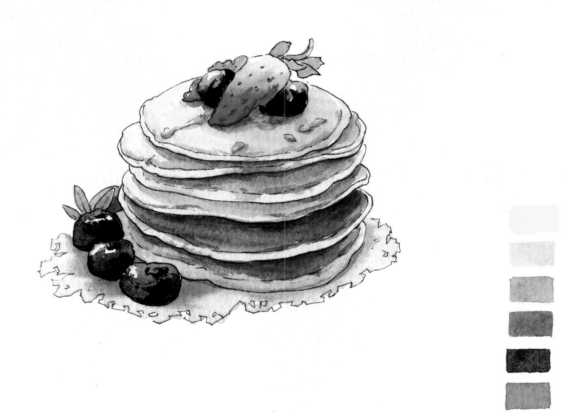

颜料和色号　MG 艺术家：偶氮黄（018）、偶氮橘（017）、群青蓝（190）、红色（154）、氧化紫色（100）、生褐（170）、熟褐（020）。

调色提示： 调和偶氮黄（018）＋偶氮橘（017）＋红色（154）＋熟褐（020）＝华夫饼皮主色调

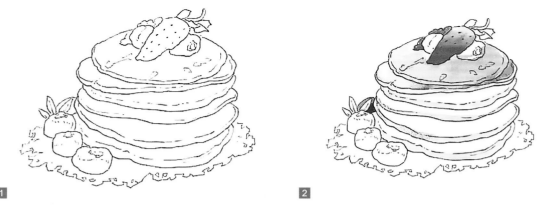

1—2　对于初学者，建议在着色前预先调和所需颜色，并在纸上进行试画。逐步将画面所需的主要颜色调配协调后，再正式着色于正稿上。例如，使用那不勒斯黄、偶氮黄与清水调和，画出浅色的华夫饼皮。另外，将偶氮黄和红色调和，可晕染出草莓的体积感。

3—4　调和偶氮橘与赭石色，并晕染出饼皮的浅色部分。随后，在已调和出的颜料基础上加入深红色，趁画纸未干时湿接深色。由于饼皮是由多层叠加而成的，为了凸显其层次感需对下面被遮挡的背光处进行加深处理。

5—6　利用靛蓝色与紫色调和，绘制出蓝莓。在绘制过程中，注意留出蓝莓的高光部分，并依据其形态晕染出体积感。在叠加深色时，建议减少画笔中水和颜料蘸取量，以便更好地控形。

　　通过精确地描绘造型并鲜明地展现色彩，能够很好地表现西餐主题作品的效果和艺术感。

4.1.3　三明治

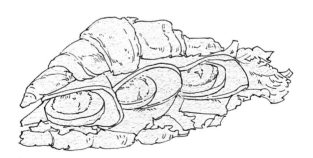

颜料（MG 艺术家）和色号　*偶氮黄（018）、偶氮橘（017）、红色（154）、熟褐（020）、生褐（170）、沙普绿（174）、群青蓝（190）。*

　　调色提示：调和偶氮黄（018）＋偶氮橘（017）＋熟褐（020）＝三明治酥皮颜色

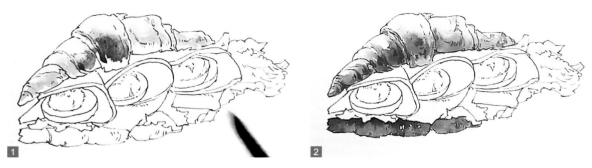

1—2　水彩画纸是最白的白色，高光处无须着色，直接留白。轻刷少量清水，随后趁湿晕染橘黄色，要笔随形走。色彩呈现上方浅、下方深的效果。在下方边缘处，通过适度按压画笔来画出浅色，以表现牛角包的反光效果。

调色提示： 调和清水＋红色（154）＋熟褐（020）＝培根肉片颜色

3—4　当画面中存在多个颜色相近的小物体时，尽量同时作画，这样既可以确保颜色统一又能加快绘画速度。首先描绘黄色，随后叠加橘色，趁湿晕染，以产生更自然的渐变效果。

调色提示： 调和偶氮黄（018）＋沙普绿（174）＋群青蓝（190）＝生菜叶颜色

5—6　待纸面完全干燥之后，为物体之间被遮挡的局部干叠深色，以增强作品的体积感。叠加的颜色应比原有的底色略深，但不宜过重，以免破坏画面的整体感。

4.1.4　芋头酥

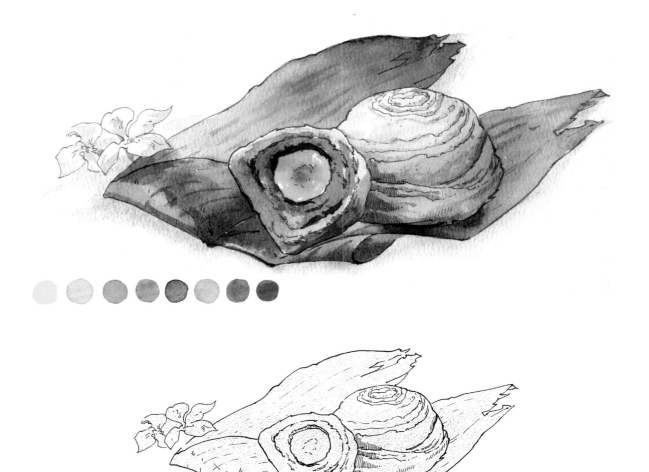

颜料（MG 艺术家）和色号　偶氮黄（018）、藤黄（105）、狸红色（176）、叮酮玫瑰（156）、蔚蓝（080）、永固浅绿（131）、沙普绿（174）、熟赭（020）。

在绘制线稿时，尽量保持线条连贯并体现轻重有别的变化。具体而言，外轮廓线重些，转折线应微轻，纹路线则应更轻，这样处理可以更好地展现线稿的立体感。

调色提示： 调和偶氮黄（018）＋叮酮玫瑰（156）＋蔚蓝（080）＝酥皮颜色

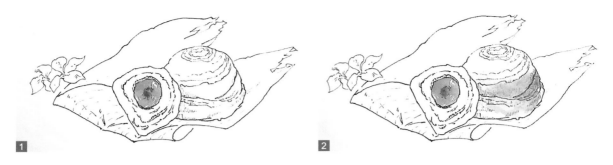

1—2　对于绘制这类美食小物，应从视觉中心的主体入手。首先描绘蛋黄，留出蛋黄油光的白色部分。接着，使用桃粉色与橘色调色，并平涂晕染成浅色酥皮效果。

调色提示： 调和永固浅绿（131）+沙普绿（174）+蔚蓝（080）+熟赭（020）=竹叶颜色

3—4　接下来，使用清水较少、颜料较多的微干笔毛，在酥皮一层层衔接的地方，逐渐加深颜色，以此强调转折面，凸显作品的体积感和层次感。

5—6　叶子的绘制需要考虑光源对其正背面的影响，以呈现丰富的绿色。在画叶子之前，先调和出三个不同的绿色：用偶氮黄与永固浅绿混合得到的黄绿色，永固浅绿，用蔚蓝与永固浅绿混合得到的蓝绿色。首先描绘黄绿色，再湿接永固浅绿色，用蓝绿色画叶子的暗部，最后，在叶子的边角处湿接赭石色，可以使叶子的质感更丰富。

　　下面，我们一起来做几个小练习吧！

在起稿时应注意椭圆形的透视原理。离视觉中心线越远，椭圆形就越小，椭圆形态也更趋近于圆形。

绘画要点：

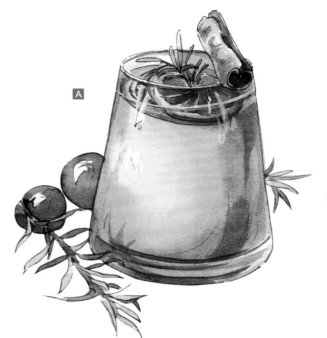

A. 晕染果汁技巧

尽量使用大笔进行晕染，多蘸取颜料。

统一光源，先画浅色，趁湿晕染深色，从而呈现出杯身的立体感。

B. 水彩画中的白色处理技巧

白色在水彩画中常采用留白法实现，即直接保留纸面的白色。

例如，在绘制范例中的白色棉花糖和奶油时，可以先在画纸上刷上清水，待画纸半干时，再叠加浅浅的薰衣草紫色，用以表现出转折面的细微变化。

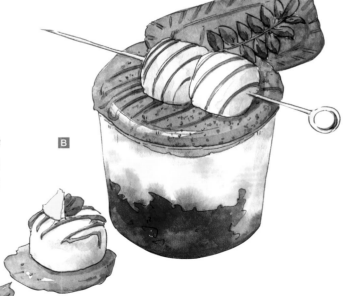

在绘制即使看似简单的物体，如微小的芝麻粒、蛋糕脆片等时，也应力求线稿的精细。细致的线稿不仅助于后续的上色过程，更能使所画的食物呈现更加精美的效果。

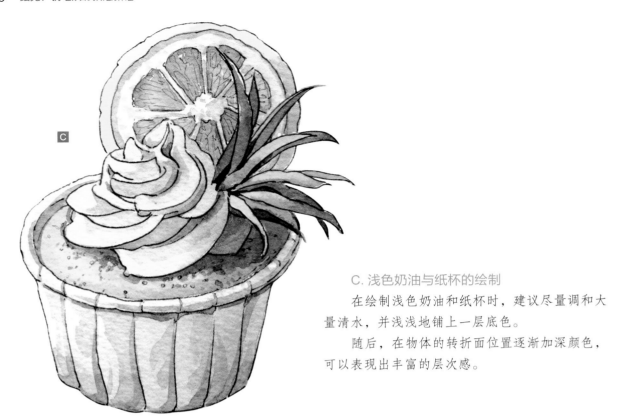

C. 浅色奶油与纸杯的绘制

在绘制浅色奶油和纸杯时，建议尽量调和大量清水，并浅浅地铺上一层底色。

随后，在物体的转折面位置逐渐加深颜色，可以表现出丰富的层次感。

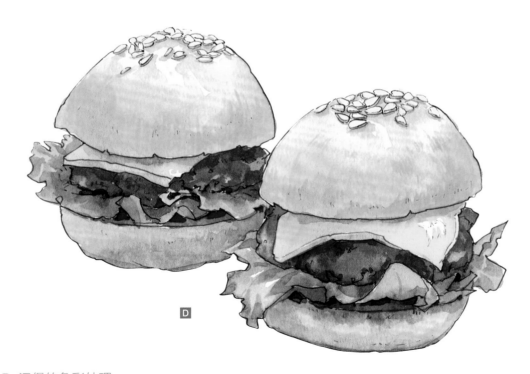

D. 汉堡的色彩处理

在绘制美味的汉堡时，记得要保持颜色较高的饱和度和明度。

不宜使用纯度过低的颜色，因为这可能会降低美食的诱惑力。

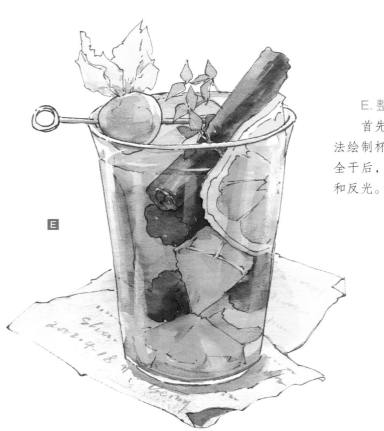

E. 整体作画原则

　　首先忽略玻璃杯表面的质感，用湿接技法绘制杯中果肉的体积感和层次感，待画面全干后，用薄薄一层白色罩染出玻璃的高光和反光。

F. 将整杯果汁视为一个圆柱体

　　首先分析受、背光位置以及果汁颜色的浓淡，然后晕染浅色（浅朱红色），趁画纸未干时湿接大红色，待纸面全干透后叠加深红色。画完大面积的主要红色后，再根据红色的饱和度去调配纯度偏低的绿色。

G.

线稿：在绘制复杂物体的钢笔线稿时，应格外注意线条间的空间遮挡关系。该线稿描绘盘中美食，首先从最表层的食物开始画，采用由外向内逐层递进方式描绘下面的食物。

着色：为了更好地展现土豆泥和鸡腿油光的质感，表层的留白点尤为重要。假如难以手工留白，可借用留白胶预先设置留白点，或最后用白墨液覆盖来实现。

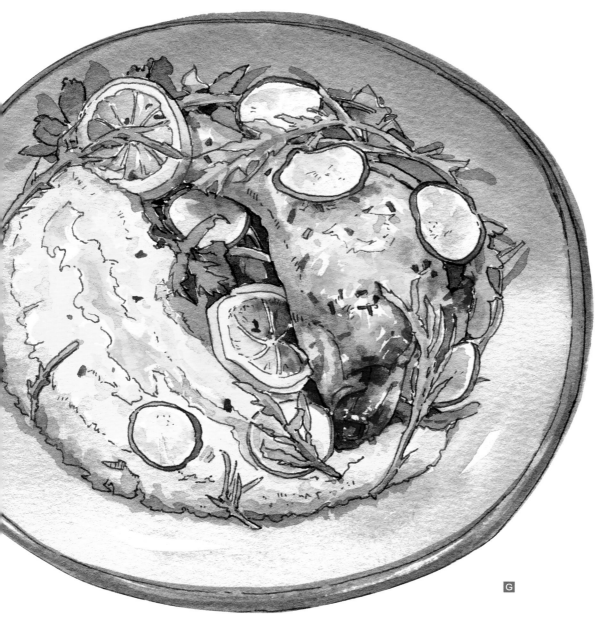

G

H.

线稿：面对层次复杂、小物体繁多的蛋糕组合画面，可以先将整体视作圆柱体。随后，依据奶油的分界线细化至三层结构，并定位各种水果的位置。最后，根据不同水果的特征分别勾勒出其形体。

着色：对于颜色变化丰富的画面，可以采用同类色一起绘制的方法。在调配出一个颜色后，可将画面里所有接近的颜色一起描绘。例如，调配的红色可用于描绘与红色相关的草莓和樱桃。提示：画笔中的颜料和水粉可以多一点，便于做湿接处理。

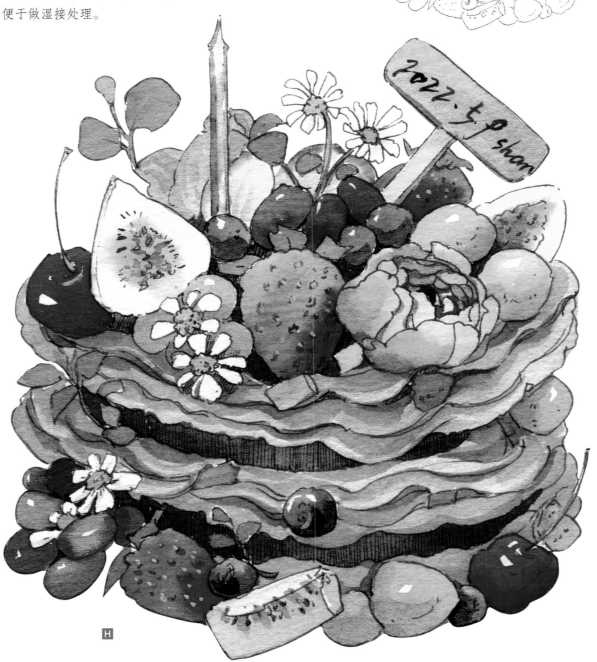

4.2　鲜花

有鲜花相伴的日子，每一天都让人感觉无比美好，充满期待。
用小清新的紫绿色调来描绘那些娇羞的花朵，是最为恰当的选择。

4.2.1　薰衣草

在描绘那些细碎的小花朵时，可以先将其整体形态简化为几何形状，以便于把握整体结构，随后再细致地区分出每一片花瓣。

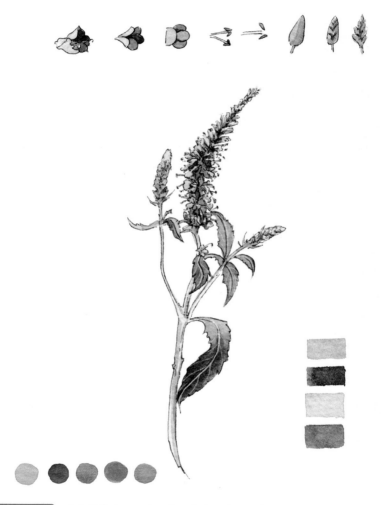

颜料（MG 艺术家）和色号　薰衣草紫（W136）、氧化紫（100）、群青（190）、绿松石（189）、沙普绿（174）。

调色提示： 调和薰衣草紫（W136）+群青（190）+氧化紫（100）=花的颜色

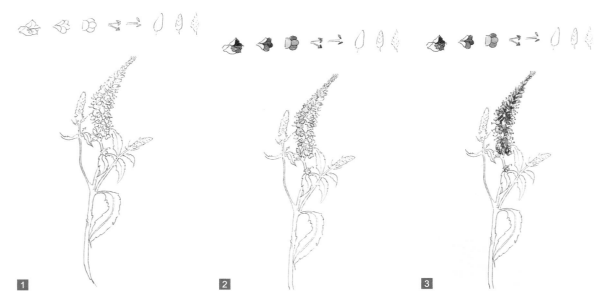

1—3　线稿阶段，在描绘这枝花的线稿时，应尽量保持线条均匀，要画出花枝的外形动态和花朵间的相对位置。着色阶段，首先用调和出的薰衣草紫色平涂花朵的所有浅色区域，待纸面全干后，通过叠加深紫色来增加花苞间的层次感。

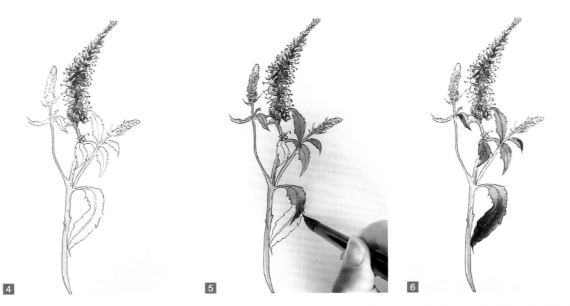

4—6　为花枝的叶子上色。先描绘枝叶的浅绿色区域，边画边衔接深色，待纸面全干后再用深绿色强调叶片的转折面，以增强叶片的体积效果。尽量为每片叶子画出更多变化，使画面更加丰富。

4.2.2　郁金香

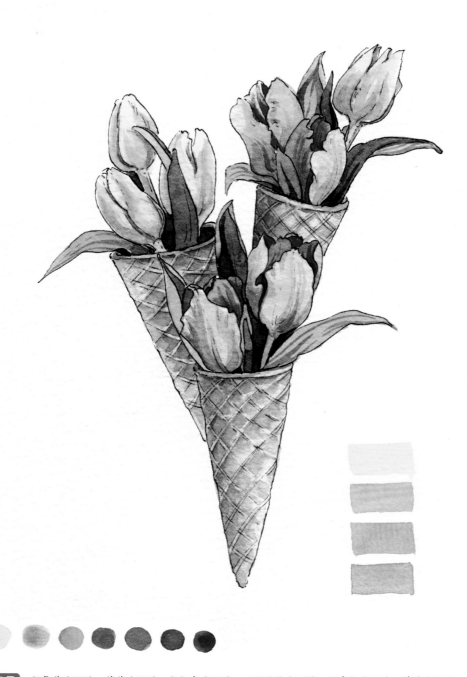

MG 颜料和色号　偶氮黄（018）、藤黄（105）、狸红色（176）、叮酮玫瑰（156）、酞青绿（150）、蔚蓝（080）、熟褐（020）。

调色提示： 调和偶氮黄（018）+藤黄（105）=花托亮部颜色

调和藤黄（105）+熟褐（020）=花托暗部颜色

1—3　针对多个物体的画面中，先将它们视为一个整体并统一光源。从相近色相的物体开始着色，先为大面积画浅色，再湿接深色，从而展现体积感。

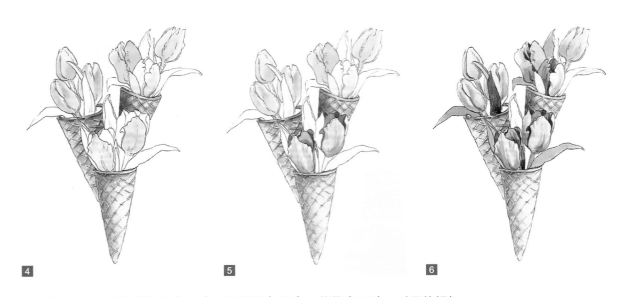

调色提示： 调和偶氮黄（018）+酞青绿（150）+蔚蓝（080）=叶子的颜色

4—6　待画面全干后，用红紫色干叠花瓣的暗部，强调转折面。叶子着色也是先给大面积平涂浅色，再局部晕染深色，突显变化。为避免颜色未干串色，破坏花瓣形体，建议每瓣花瓣完全干燥后再继续。

花，它拥有大自然中最丰富的色彩。

现在，让我们一起拿起画笔练习，让美丽的花朵在笔尖绽放吧！

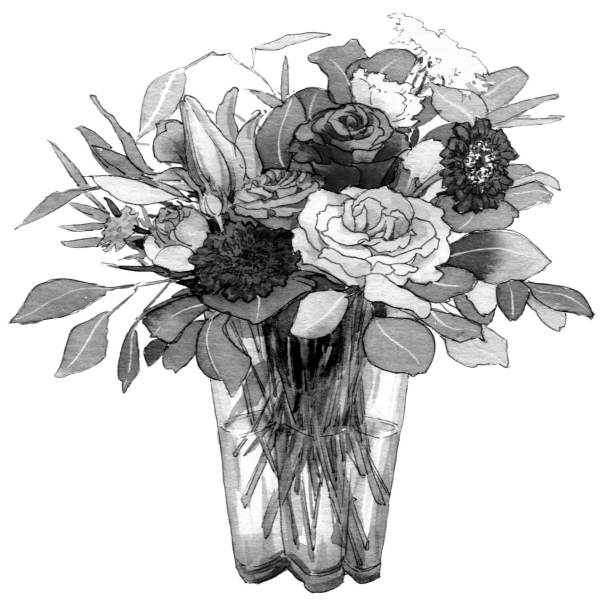

提示：

当面对眼前的一大束鲜花无从下笔时，不妨遵循以下步骤，逐一分析并解决问题。

（1）起稿前，先从整体上观察并分析花束的整体形态，再仔细观察每朵花的细节特征。

（2）确定要表现的主体是哪几朵花以及它们的大小比例，以及前后之间的空间关系。

（3）设定整体画面的基础色调。秉持维系整体色调和谐的原则，刻画物体细节之间的颜色变化。

（4）在上色过程中，先用浅色大面积晕染花和叶的基础色相，再逐渐叠加背光面局部更深的颜色，以增强画面的空间感。

（5）最后，回到画面整体，审视并调整作品，你可以通过添加细节来增强玻璃和包装纸的质感，使画面更加逼真。

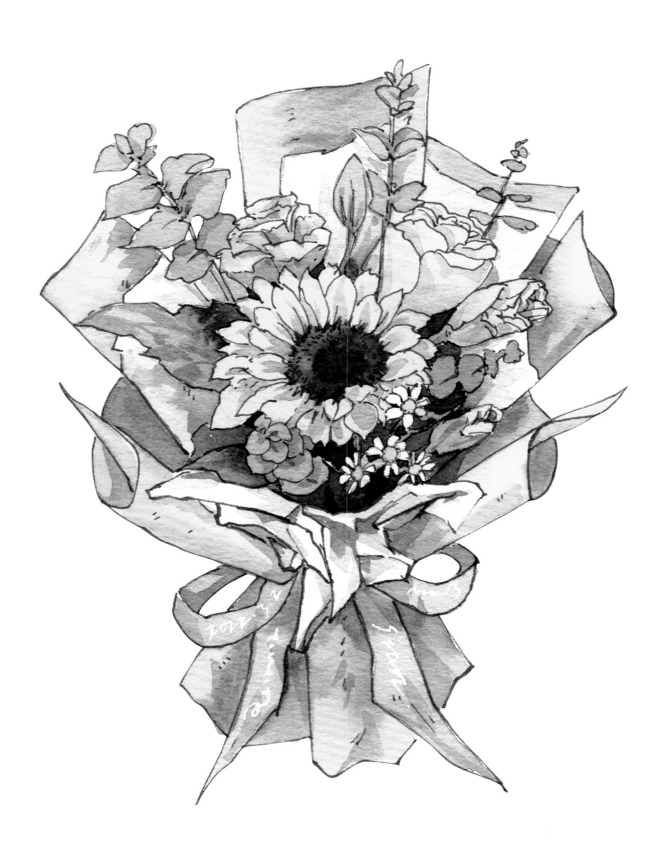

4.3　桌上一角

　　在清晨的宁静中，煮上一杯香浓的咖啡，伴着淡淡的花香，翻开一本心仪的书籍，悠然自得地阅读。

　　这一刻的安静与闲适，宛如一幅精美的画卷，最适合用淡淡的冷灰色调来记录。

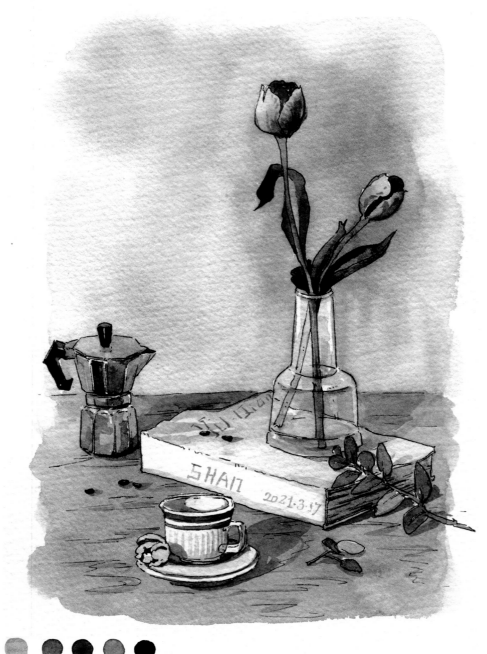

MG 颜料和色号　叮酮玫瑰（156）、蔚蓝（080）、深褐（170）、沙普绿（174）、象牙黑（110）。

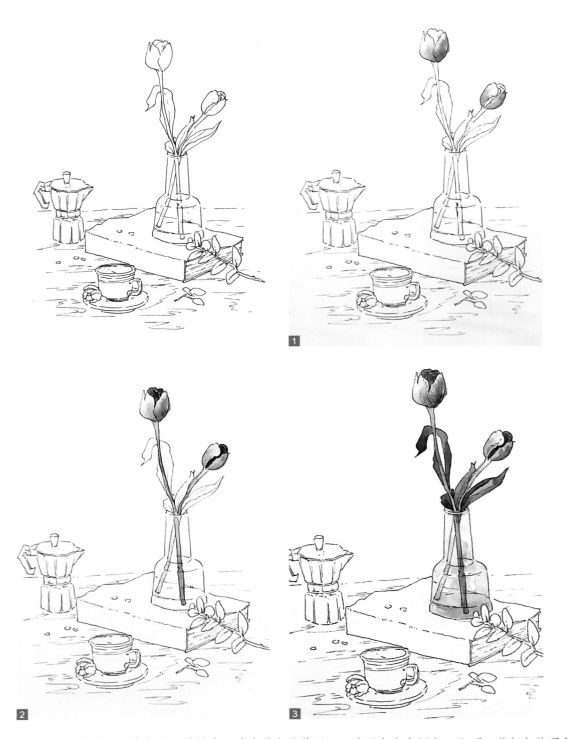

1—3　要表现出整个画面灰色调，关键在于减少纯色的使用，而多用复色和间色，即两三种颜色的调和色，以此降低颜色饱和度。首先，从画面中的主体物入手，使用桃粉色与生褐色的调和色画主物体中的花苞。接着，调和生褐色和靛蓝色，用于描绘枯叶和花杆。画玻璃时，用清水调和盘中的剩余颜料，依照玻璃的形状运笔，在玻璃转折面的高光和反光处留白。颜色应尽量调得清透些，可以更好地突显玻璃的透明质感。

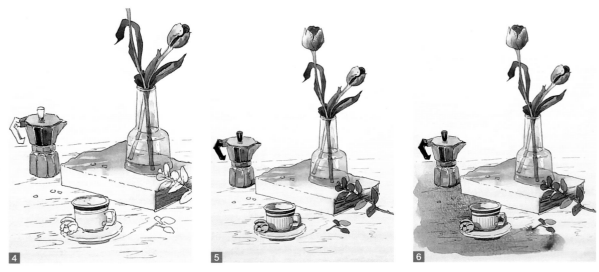

调色提示： 调和叮酮玫瑰（156）+深褐（170）+蔚蓝（080）＝桌子主色调

4—6　尽管画面的整体颜色相近，但颜色的变化确十分微妙。用清水调和靛蓝色晕染书本和咖啡壶的浅面，再逐步叠加赭石色和生褐色，用以区分不同面的颜色层次。像这样的小空间着色时，可以换小笔，减少颜料和水的用量能更好地控制画面效果。低明度的绿色叶子效果，可以通过加少量紫色来实现。画木桌时，适当增加画笔中的水量和颜料，可以提高作画速度，便于更好地湿接。

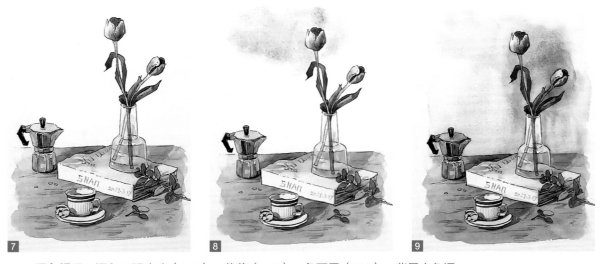

调色提示： 调和叮酮玫瑰（156）+蔚蓝（080）+象牙黑（110）＝背景主色调

7—9　待画面全干后，用干叠法画出桌面上的木纹和倒影。倒影的颜色是使用物体的固有色和冷色系调和而成的。为了保持与画面整体颜色的协调一致，特别调和出一个冷色系的淡蓝紫色，用于大面积晕染，并在物体的边缘用清水过渡，画出柔和的边缘效果。

4.4　室内一角

　　布满绿植的房间是极具生命力的。此时，静静地坐在藤椅上，沐浴着温暖的阳光，是一件无比美好的事情。

　　面对眼前的一丛绿植，我们应尽可能地去发现它们各自的独特之处，去感受它们的形态之美，去欣赏它们缤纷的色彩。

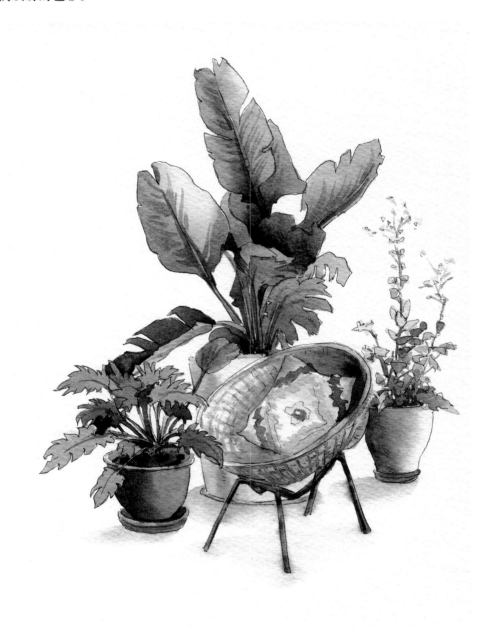

MG 颜料和色号　偶氮黄（018）、藤黄（105）、叮酮玫瑰（156）、群青（190）、绿松石（189）、沙普绿（174）、酞青绿（150）、蔚蓝（080）、熟褐（020）、生褐（170）。

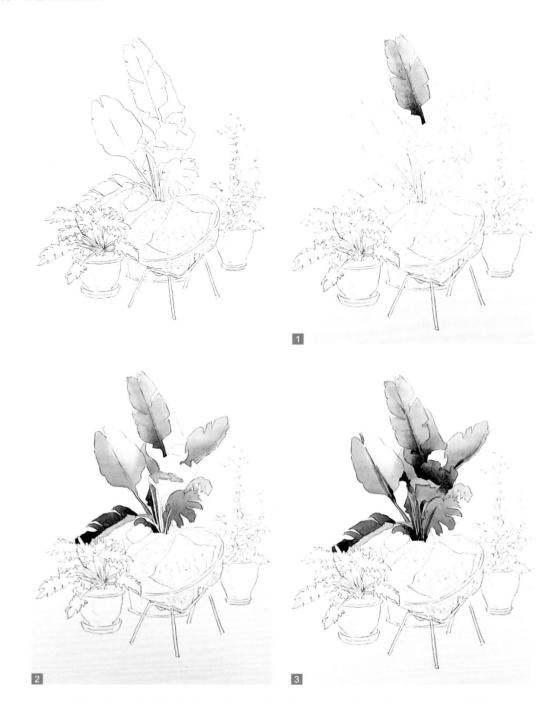

调色提示： 调和偶氮黄（018）＋沙普绿（174）＋群青（190）＝叶子亮部颜色

1—3　开始绘制这幅画时，可以从视觉中心入手，顺序是先大后小，颜色是先浅后深。在画出叶子的浅色后，边画边利用湿晕染法描绘出颜色的深浅变化。待画纸全干后，再画下一片叶子。这样就可以避免不同颜色晕染在一起而失去层次。

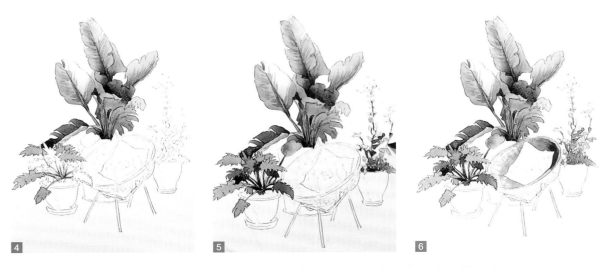

调色提示： 调和藤黄（105）＋群青（190）＋蔚蓝（080）＝叶子暗部颜色

4—6　在处理绿植的明度时，让前方的明度高一些，而后方的则应灰一些，这样的明暗对比能更好地展现空间距离的变化。

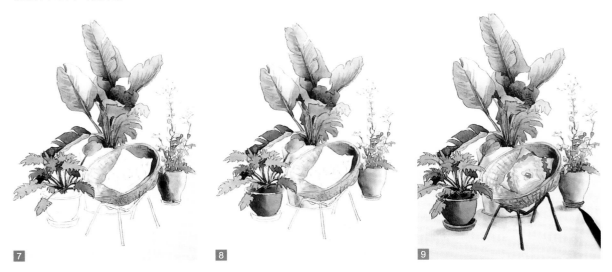

调色提示： 调和藤黄（105）＋熟褐（020）＋生褐（170）＝花盆的主色调

7—9　在绘制藤椅时，根据画面的统一光源确定其受光面和背光面。首先，整体晕染出藤椅的体积感，随后在局部加重背光面的颜色，以在不破坏画面的整体性的前提下展现出质感。在绘制倒影时，其边缘处用清水晕染出柔和的过渡效果，从而体现近实远虚之感。

4.5 生活手账赏析

　　每一次远行，都是一场身心的洗礼，必然需要开启一本新的水彩本，与自己来个约定，待旅途归来时，将整本画册画满。

　　那些亲手描绘的景色，不仅停留在记忆的最深处，更是一张张没有温度的照片所无法比拟的。

　　每每行走在旅途中，那些发现的美景、美物，都让我有种提起画笔将其记录下来的冲动。

　　来来来，现在就跟随我的画笔，开启一场视觉之旅吧！

　　忙碌的工作过后，总渴望踏上陌生的土地，看看不一样的景色，感受不同的人文风情，品尝当地的美食。

　　在启程之前，先做个大致的规划，也为手账本画个开篇。

　　开篇首图的绘制，需要注意以下几点：

- 构图：将构思的画面元素精心罗列，区分主次关系，注意前后空间的布局，确保画面元素大小有别，层次分明。
- 版面设计：设计时需要充分考虑标题、落款和日期，这些细节可以很好地为画面添彩。
- 统一色调：当画面中的元素众多时，需要先统一好色调，并在这个基础上展现颜色的变化。

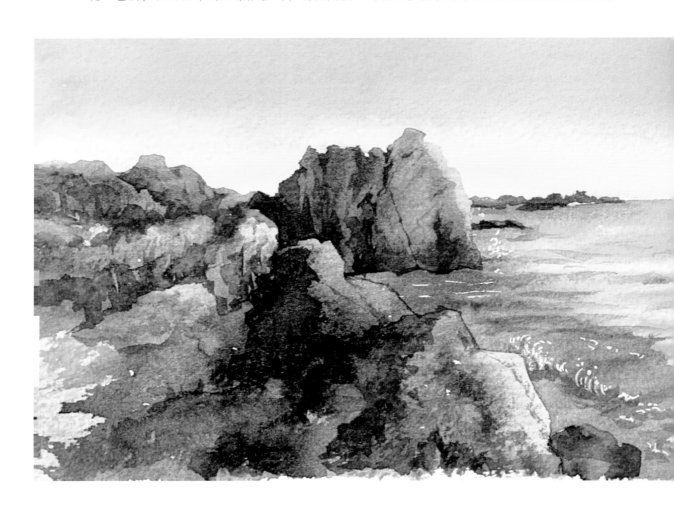

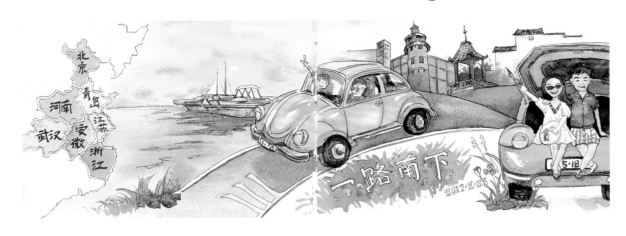

谈起青岛，给我留下的最深的印象必属晨曦下的海滩。当第一缕阳光洒在海面上，蔚蓝的海水泛出淡淡的青绿色，（阳光的黄色＋海水的蓝色＝青绿色）礁石也裹上了一层黄色罩衣。我不禁感慨大自然的调色盘是如此之丰富。师法自然，我们可以向大自然学习调色。

去海边作画，我建议多准备几种不同的黄色和蓝色颜料，以便更好地捕捉美妙的色彩。

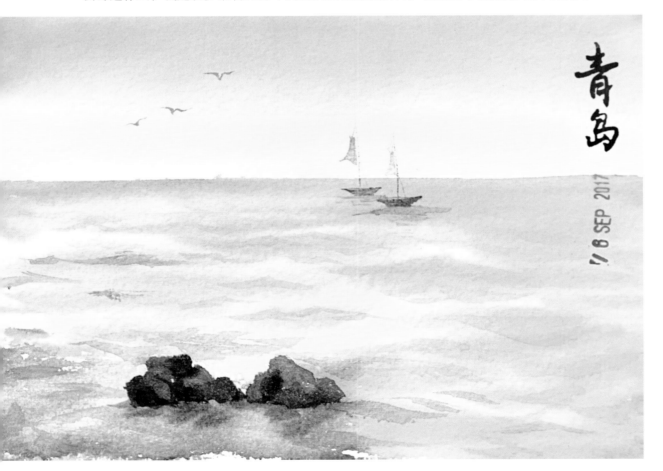

北宋时期

天下第一首府.

到达河南，必去的当然是古都开封府和白马寺。原本用绿色碳素笔画的线稿，因不防水导致线稿在上色时遇水化开，只能将错就错，略施红色，却意外展现了这两座皇家建筑碧瓦红墙的风格。

提示： 在画线稿之前，先用水测试一下笔是否防水。大多数彩墨的碳素笔是不防水的。

水席　每道菜都是带水的　洛阳 2017.8.28

在河南的两天，给我印象最深的就是赫赫有名的水席宴，每道菜都是汤汤水水，真是一方水土、一方饮食。作为广东人的我，是头一回品尝这个菜系，甚感新奇，于是执笔记录。

提示： 记录式的手账可采用平铺式的构图，以便更好地展示每道菜品的特色。

洛阳·白马寺. 08·5·26.

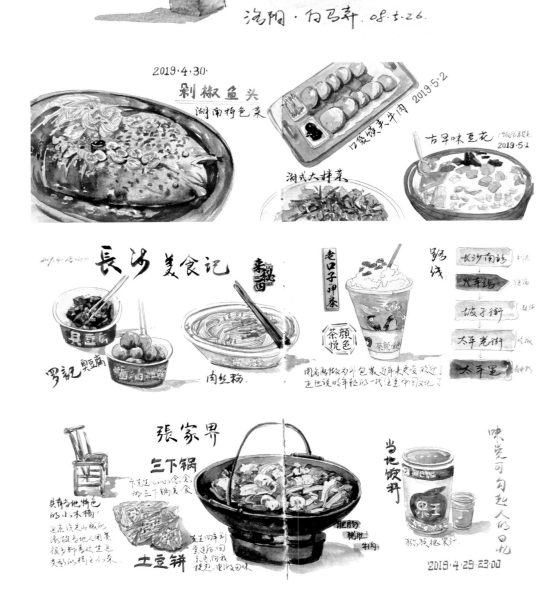

2019·4·30.

剁椒鱼头
湖南特色菜

口袋馍夹牛肉 2019·5·2

古早味豆花 2019·5·1

湘式大拌菜

长沙美食记

罗记臭豆腐

肉丝粉

老口子绿茶

茶颜悦色

长沙南站

火车站

坡子街

太平老街

太平里

张家界

三下锅

土豆饼

当地饮料

味觉可勾起人的回忆

2019·4·29·23:00

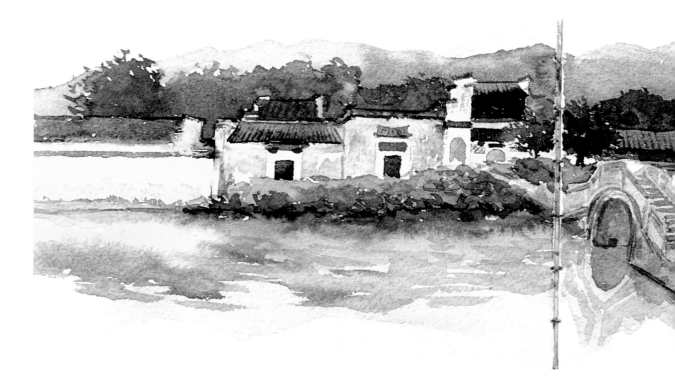

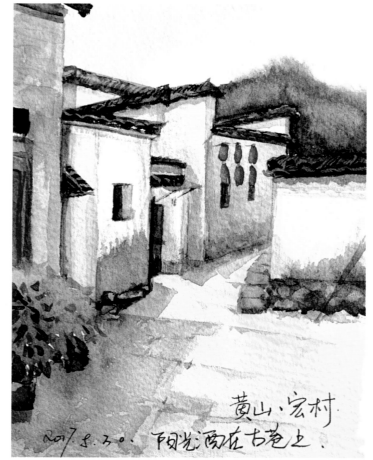

　　宏村的白墙乌瓦，在光的映照下像裹上了一层淡黄色的罩衣，呈现得格外雅致，村口绿油油的草坪和远处的徽派建筑相得益彰，成为我对安徽田园的记忆。

　　提示： 要用心去欣赏旅途中遇见的美景，你会发现这个定格的画面会停留在记忆中很多年。

水墨宏村

　　宏村，这个美术生的写生圣地，几乎每所有造型艺术专业的高校都会带学生来这里住上几天，因为这里的山色、房屋和水域极具江南水乡特色，太适合写生了。在下午4点多的微弱阳光下，山水的颜色比正午强光照射下的更为丰富、协调。于是，我和先生搬着小板凳到河的对面坐下，赏景绘色，此等美景令人沉醉其中，真是难忘的体验。

　　提示： 在夏日的湖边久坐写生时，别忘了带上防蚊喷雾剂哦！傍晚的湖水边正是蚊子们聚集的乐园，我们也会变成它们觅食的对象。

Hokkaido fields. 10.6

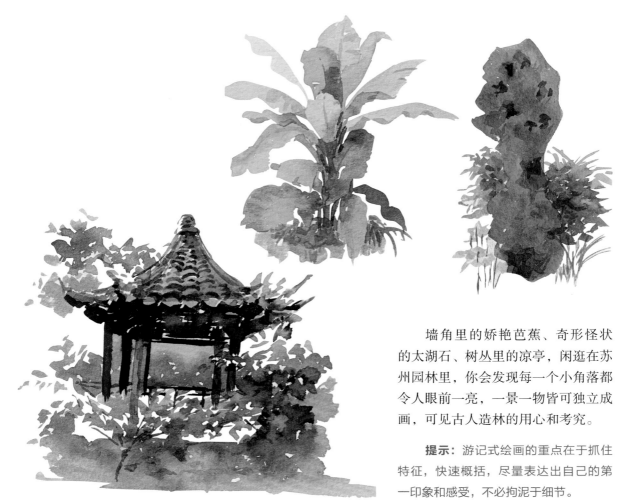

墙角里的娇艳芭蕉、奇形怪状的太湖石、树丛里的凉亭，闲逛在苏州园林里，你会发现每一个小角落都令人眼前一亮，一景一物皆可独立成画，可见古人造林的用心和考究。

提示： 游记式绘画的重点在于抓住特征，快速概括，尽量表达出自己的第一印象和感受，不必拘泥于细节。

离开宏村后，驾车一路南下，来到杭州的西子湖畔。在这里感受着微风轻抚，坐着游船荡漾在湖中，听着船家娓娓道来那一个个关于西湖的故事和传说，不由得在脑海里浮现出一幅幅动人的画卷。

提示： 旅途中难以做到现场写生时，就可以发挥右脑的图片记忆能力，回去后默画出当天所见的美景，这也是锻炼画面记忆力的好方法。

苏州博物馆被誉为"中国最美博物馆"，也是苏州的必到之处。在这里，山水被巧妙地搬进了博物馆，景色与建筑融为一体，彰显出贝聿铭大师杰作之精妙。

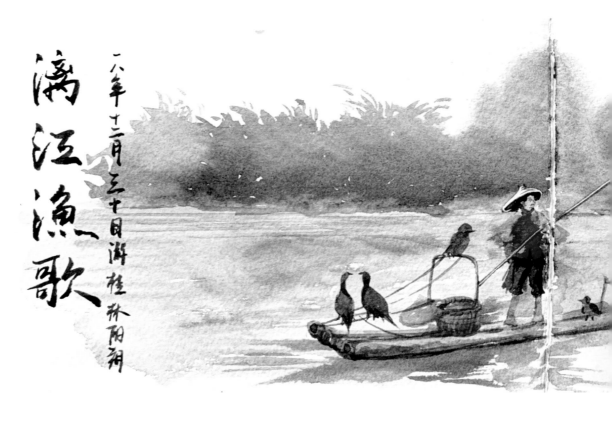

漓江渔歌 一八年十二月三十目游桂林阳朔

荡漾在青山绿水间的木筏，渔翁喂鸟、垂钓的画面，已成为漓江一处具有代表性的美景。

提示： 在描绘桂林的山水时，适合用湿画法来表现层峦叠嶂的氛围感。

　　抵达桂林时正值 2018 年元旦，南方冬天的雨季，让人感觉全身的衣服湿冷冷的，于是打消了在户外作画的念头。考虑到行程安排紧凑且带着老人出行，只能依照沿途拍下的照片和记忆中的画面，每晚在酒店中进行绘画了。

　　提示： 一月份的桂林以阴雨天为主，多了一份烟雨气息，这种潮湿的纸面让我感受到了作画时控水和控时的微妙变化。

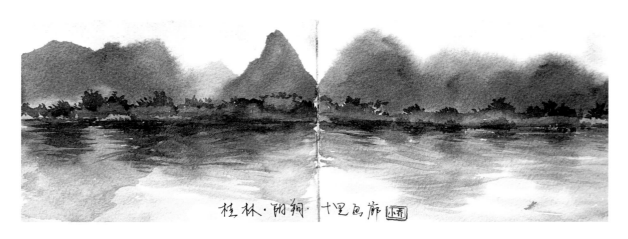

桂林·阳朔·十里画廊 小乔

大自然无疑是拥有最丰富色彩调色盘的艺术家，在绿水青山的桂林，能看到上百种不一样的绿色。

提示： 到桂林写生，可以把平时压箱底、不常用的绿颜料都带上了，派它们在此大展身手。

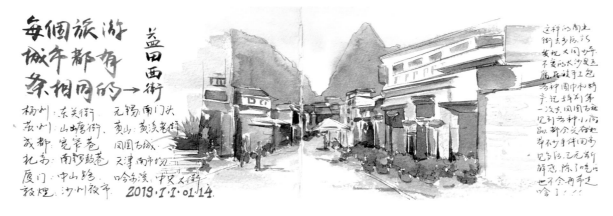

每個旅游城市都有条相同的→ 益田西街

扬州·东关街　　无锡·南门头
苏州·山塘街　　黄山·黎渓老街
成都·宽窄巷　　凤凰古城·
札萨·南锣鼓巷　天津·古文场
厦门·中山路　　哈尔滨·中央大街
敦煌·沙州故市　

2013·1·1·01·14·

这样的商业街差不多在你所发现大同小异，不变的大沙是从腐底的手工包，当时周中和村庄记持到第一次去凤凰古城见到为种种种小商品，都会很合地带不少手信回家，兄多了也无新游玩，除了吃店也不会再去哈了⋯⋯

　　踏入一座旅游城市，人们总会被当地著名的旅游景点吸引。然而，有些场景并不适合现场写生，如昏暗的岩洞、灯光环境、密集的人群。此时，不妨开启大脑里的"照相机"，捕捉那些令人眼前一亮的画面，待回去后默画在手账本上。

旅途中，我们一定会有很多感受。在绘制旅行手账时，不妨在画面中多留点白，便于用文字记录下旅行中的所见、所闻与所感。

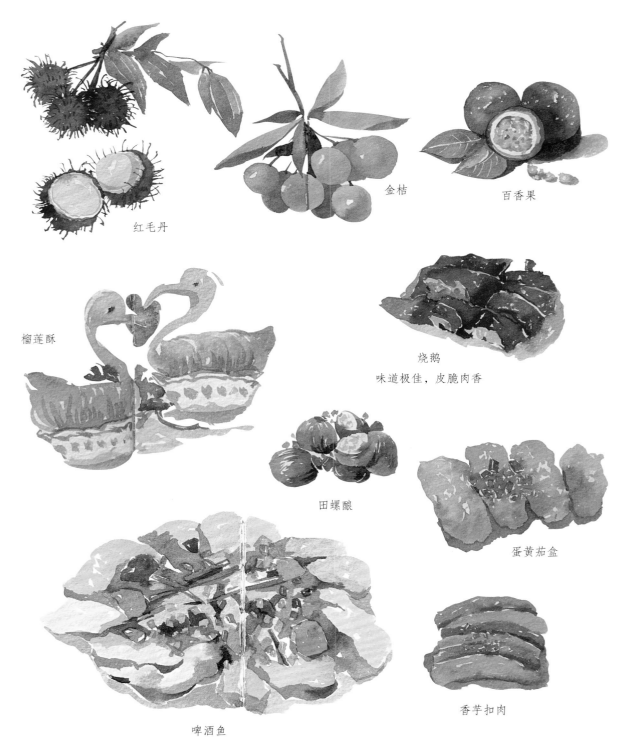

红毛丹

金桔

百香果

榴莲酥

烧鹅
味道极佳，皮脆肉香

田螺酿

蛋黄茄盒

啤酒鱼

香芋扣肉

　　当然，旅行中的美食也是不可或缺的味蕾享受。品尝当地的特产、最新鲜的水果和最正宗饭店的佳肴，在满足口腹之欲的同时，不妨也用手中的画笔将它们记录下来，以此感谢这些美食为旅途增添的色彩与温度。

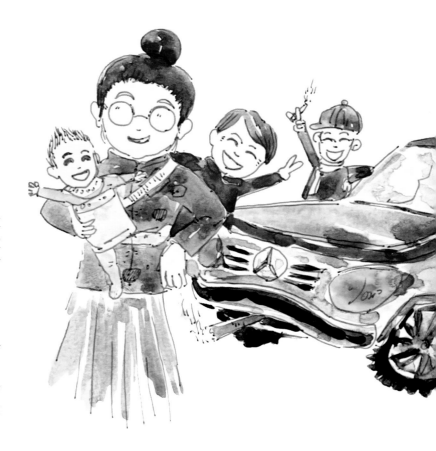

最美的风景, 往往在于归家的旅途上。每年最期待的就是回家的时光, 这应该只有身处异乡打拼的游子才可以体会得到的吧!

我是一个广东潮汕的女孩, 现在常居北京, 每逢年末, 便会与家人开车一路南下回潮汕过年。沿途, 我用画笔记录下旅途中的点滴美好, 有幸与你分享这份归途的喜悦与感动。

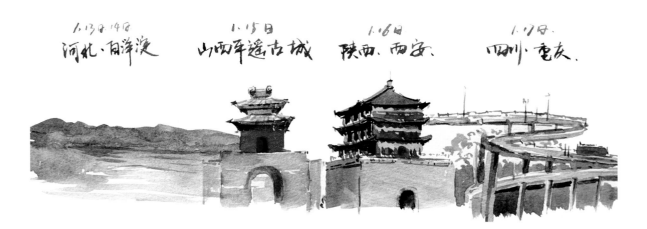

由北京出发, 我们一路南下, 奔向广东的家乡过大年。出发前, 我精心规划了版面, 决定一家五口连同坐骑一起 "出镜", 画下它们作为旅行手账的开篇。

歡天喜地

回家过年

2020·1·12

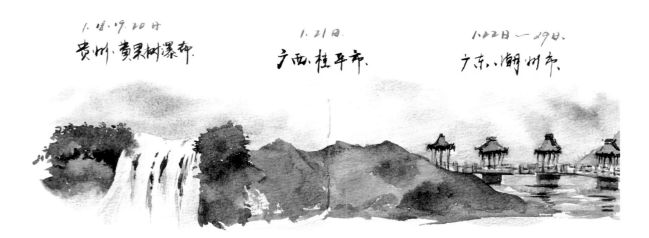

在规划版面时，我将每座要到达城市中的有代表性的特色建筑提取出来，并将它们结合在一起，以平铺的方式展开。

提示：采用平铺式构图法依次描绘那些将要到达的城市，并标注预计到达的时间，还可将其作为绘画式的旅行规划。

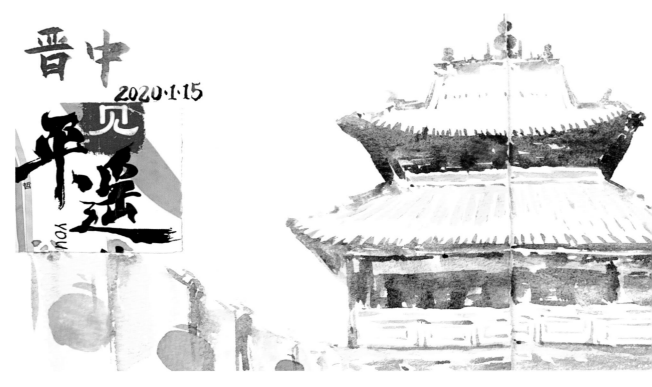

冬日的平遥古城被厚厚的白雪覆盖，我采用中点构图法来突出古楼的庄严与雄伟。

提示： 白雪可以采用水彩画的留白技法来实现。通过留出白雪覆盖的位置不画，只描绘出暗部，以此来表显空间感。

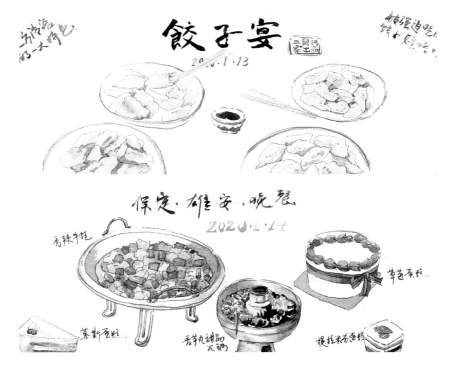

北方人大多钟爱饺子。在先生的亲戚家，舅妈精心准备了一桌各式馅料的饺子。对于不爱吃饺子的我，却也盛情难却，品尝了一顿丰盛的饺子宴。饭后，必须记录下这顿让人印象深刻的晚餐。

冬日古城

北平盛世

炸酱面.

精品烤鸭

爆肚

炒时蔬

烤羊蝎

烤鸡翅

炒蛤蜊

潮汕牛肉丸

家的味道

迴家喫饭

记录旅行中的画面时，我通常会采用平铺式构图法来排列布局各式美食。

提示： 对于初学者，建议采用钢笔淡彩的形式进行作画，因为钢笔具有卓越的控形能力，能够更好地描绘出细小物体之间的变化。

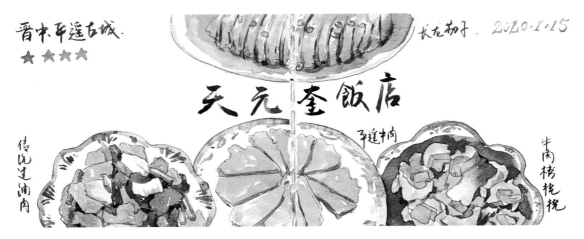

　　到达古城后，我搜索了一家比较有名的饭店品尝当地美食。晚饭后，我及时将这顿美食记录在手账中。画面采用了上下呼应式的构图方式，在画面中间通过安排标题使画面形成聚拢效果。这种中式风格的版式更适合这座古城里的名店氛围。

　　提示：在画面中点缀一些小文字，可以使画面更加丰富。

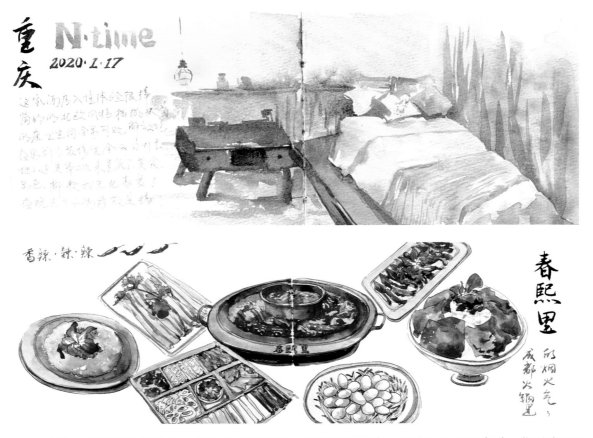

　　在旅途中品尝当地的美食，漫步在重庆老街，踏着青石板路，黄昏坐上过江索道。住进自己心仪的酒店，那种美好的体验可以为这座城市的印象加分。

　　提示：使用大色块快速记录下整个房间此时带给我的色彩感受，不必过分纠结于形体技法。在旅行速写中，感受的表达往往比绘画技法更为重要。

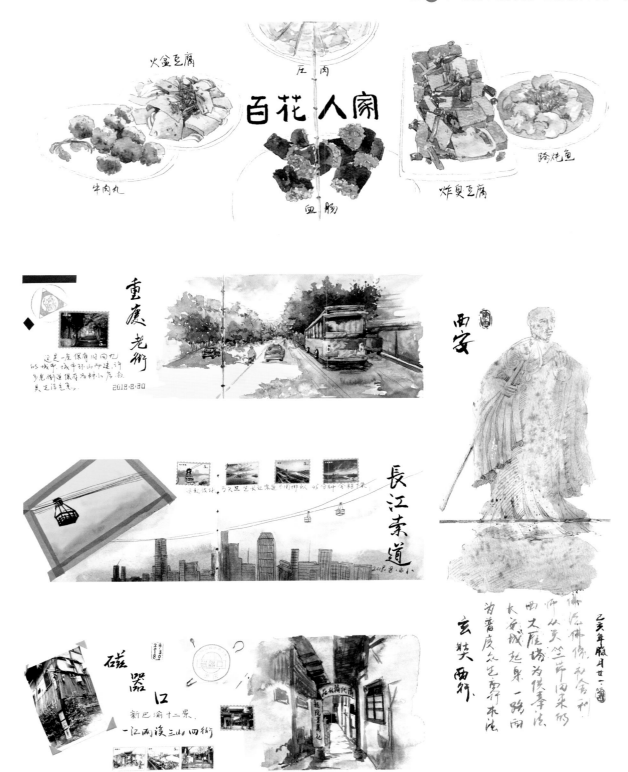

玄奘法师的青铜像屹立在西安大雁塔南广场上，面带艰辛但眼神坚定地注视前方。

提示： 作品中运用湿晕染和拍打散点的方法来表现历经时代洗礼而斑驳的质感。

　　木质吊脚楼是黔东南苗族侗族自治州的一大特色。画面截取了房屋的一角，主要表现了吊脚楼的结构特点。

　　提示：当你面对一大片结构复杂的建筑物不知如何下笔时，可以从局部入手，抓住建筑的特征来描绘。

　　如果让我推荐贵州最美、最入画的景点，当属荔波小七孔。那里碧水青山，云雾缭绕，宛如置身于人间仙境。那绝美的湖水让人无法用语言形容，在这里可以把颜料盒里的翡翠绿和宝石蓝都施展出来了。

贵州
千户苗寨

黔东南苗族侗族自治州

贵州当地饮料

荔波小七孔

水真是人间一天美景

稻城亚丁和九寨沟、这泽
保松石的水一点不亚于

2020 1.19 上几定湿地

每到一个地方，我都会和先生一起品尝当地的饮料，从口味到包装都能感受到当地人的喜好和特色。

在绘画过程中，我运用了湿画法先刷清水后叠色的方法，非常适合表现湿地雾气中山水相融的微妙绝境。

我的家乡——潮汕临海渔村，那里拥有丰富的水域资源，如水库、海滩、鱼塘和大海等。

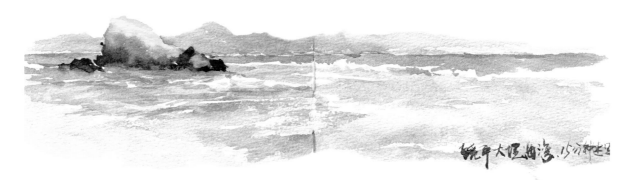

在阴天去观海时，我用 15 分钟的时间记录下海浪翻滚的样子。

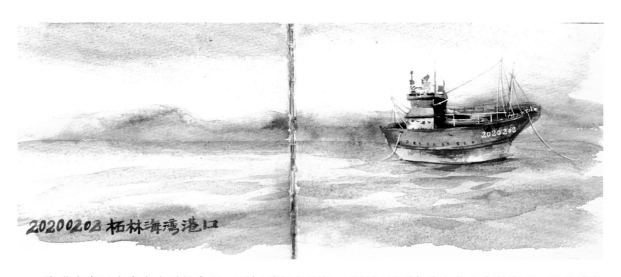

海港离家只有半个小时的车程，下午到海边观海，可以记录到色彩变化丰富的海面，以及满载而归的渔船。

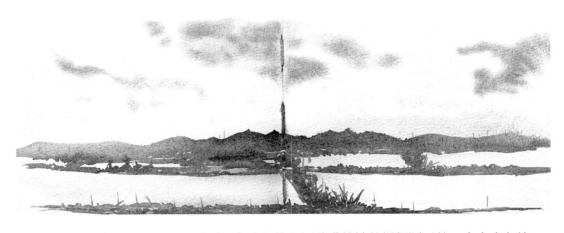

从好友家的阳台望出去，可以看到一大片鱼塘和用种满植被的堤坝隔开的一个个小鱼塘。

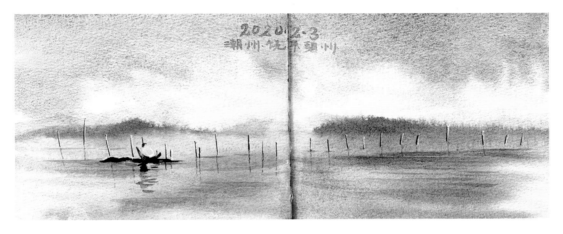

坐船来到海中央，雾气蒙蒙的海面犹如蓬莱仙境。运用湿画法来表现这幅画面，真是绝佳的组合。

回家乡怎么能少了来几杯潮汕功夫茶。

第5章　所见皆美景：场景表现技法

春天的原野上，松树枝头挂满了嫩绿的新叶；远处的风车塔与天空、大地和谐相融，构成了一道亮丽的风景线。

驶向远方的车辆，静静驻留的咖啡车，都满载着对自由的向往和梦想。

在每个城市街角，那一栋栋老房子都承载着一段段悠久的故事。

在生活中，只要我们的内心充满爱，用欢喜心去欣赏周围的一切，我们就会发现眼中所见皆是美景，每一幕都值得我们记录。

　　本章案例采用的颜料是荷尔拜因艺术家的管装 24 色。由于不同品牌和色号的颜料调配出的 24 色颜料，其色相、纯度可能与荷尔拜因艺术家颜料有所差异，同学们只需用色相相近的颜料进行练习即可。

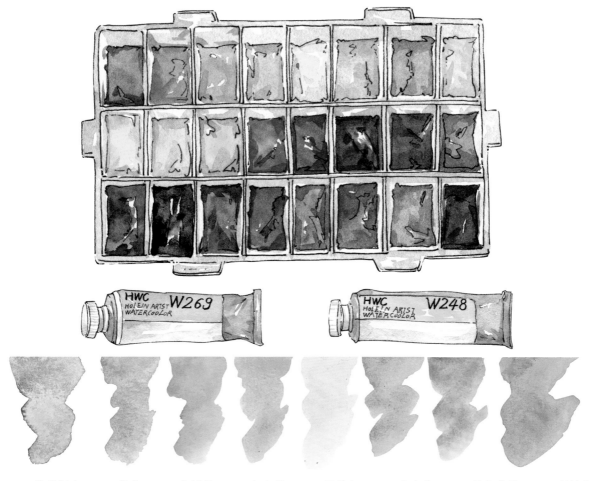

W355 戴维斯灰　W234 赭黄　W269 浅镉绿　W271 组合绿　W231 鲜黄色　W304 浅灰蓝　W316 薰衣草紫　W225 鲜粉色

W235 永固柠檬黄W236 永固浅黄W238 永固橙黄W219 朱砂　W319 玫瑰紫　W375 亮紫W297 普鲁士蓝　W301 孔雀蓝

W298 靛蓝　　W356 佩恩灰　　W291 钴蓝　　W333 熟褐　　W262 霍克绿　　W267 永固绿　　W299 土耳其蓝　W294 深群青

5.1 树木

素材仅为创作提供实物参考。在动笔之前，必须明确自己想要表达和展示的重点是什么。

"意在笔先者，定则也；趣在法外者，化机也。"——郑板桥《竹》

在绘制树木之前，首先要观察其形态、结构和比例等，把握其独有的特征，然后分析叶子的形态，抓住特征后就可以进行概括式速写。

（1）将树木的整体形态理解为一个具有明暗面的三角形体。

（2）将一簇簇的树叶形态特征分解为多个几何形状。

（3）抓住树木外轮廓形态的起伏变化，用简练的线条进行概括性的勾勒。

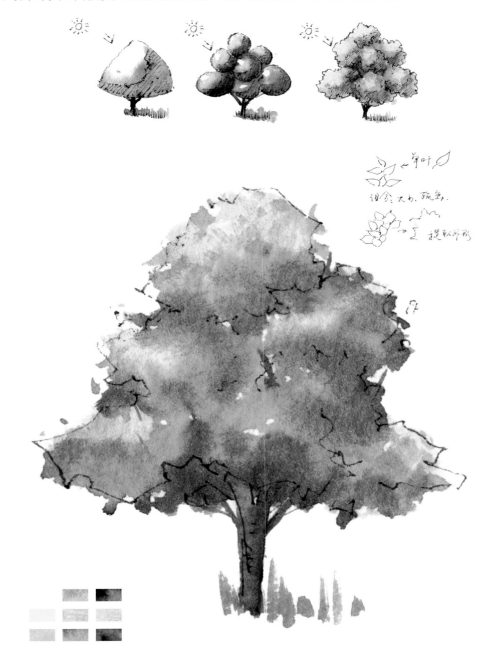

　　在同一片森林里，找不到两棵完全相同的树，每一棵树，就像你我一样，都是独一无二的。

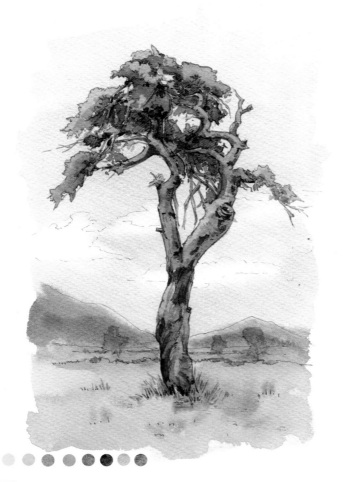

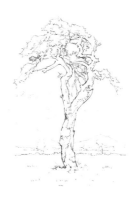

颜料和色号　柠檬黄（W235）、浅镉绿（W269）、霍克绿（W262）、土耳其蓝（W299）、钴蓝（W291）、靛蓝（W298）、赭黄（W234）、熟褐（W333）。

1. 绘画材料

- 纸张：霍多福 300 克、中粗纹。
- 颜料：荷尔拜因自配 24 色。

2. 线稿绘制

- 工具：钢笔（写乐）+ 棕色墨水（鲶鱼）。
- 要点：在绘制线稿时，需抓住树的整体形态特征，以概略性的手法描绘出树的外形。在亮暗转折处，用多排线来强调层次感，从而呈现出树的立体感。

3. 主要配色方案

- 树叶：浅镉绿（W269）+ 少量的霍克绿（W262）+ 土耳其蓝（W299）。
- 树干：赭黄（W234）+ 熟褐（W333）+ 少量的霍克绿（W262）。
- 天空：大量清水 + 少量的土耳其蓝（W299）。
- 远山：靛蓝（W298）+ 少量的熟褐（W333）。
- 草地：柠檬黄（W235）+ 浅镉绿（W269）+ 靛蓝（W298），局部用少量的熟褐（W333）。

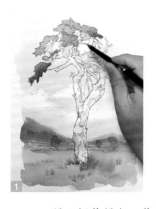 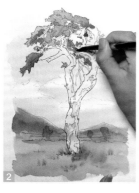 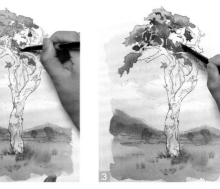 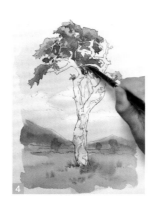

1—2　调配好黄绿色、草绿色、蓝绿色和深绿色。由于天光的作用，树叶受光面的颜色偏暖且较浅，可以用黄绿色平涂亮面。

3—4　当第一层绿色半干时，用蓝绿色湿接树叶的背光面，以加强树叶的体积感。

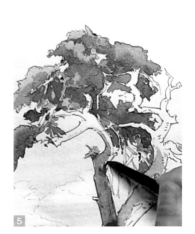 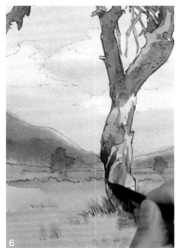

5—6　在调色盘中剩余绿色的基础上，加入熟赭色和清水进行调和，用于描绘树干的受光面。

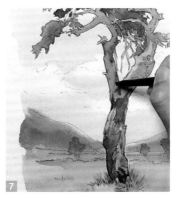 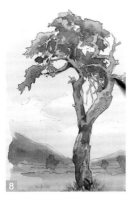 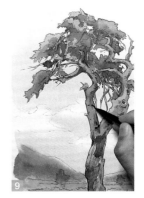 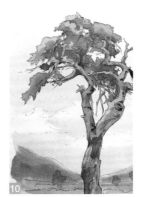

7—10　巧妙地利用调色盘中的剩余颜色，基于原有颜色加入熟褐色来调制树干的深色。调出的颜色既加深了树干的颜色，又可以和环境相呼应，避免颜色过于突兀。跟随树纹的走向进行运笔，强调树干明暗交界处的对比，从而增强立体感。

　　提示：在绘制树干时，应将其视为一个有受光和背光面的圆柱体，主干较粗，支干较细，上色时的运笔方向应顺着树干的结构进行。

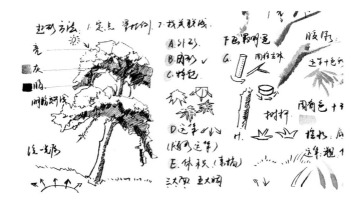

延伸练习：

　　每棵树都有其独特的形态，把握其特征，并概略性描绘出树的整体形态。

　　在描绘这两棵在冬天的树木时，可以选择偏冷色调的颜色，同时适当降低颜色的饱和度。

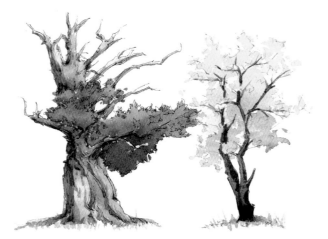

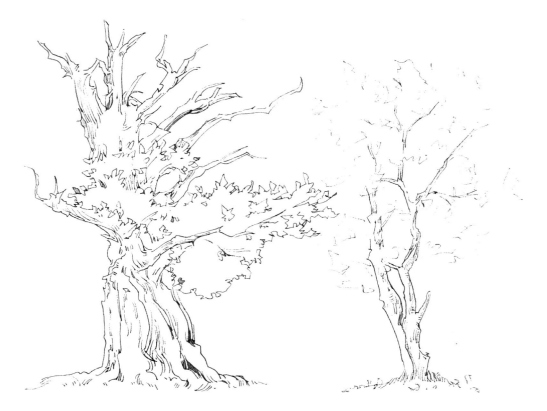

5.2　交通工具

　　在雨后初晴的夏日海滨，一辆橘色小汽车正缓缓驶过。画面中的蓝、橘互补色形成了强对比效果，这不仅增强了画面的节奏感，还衬托出了夏日海滨的一丝微凉气息，为画面增添了一份浓郁的氛围感。

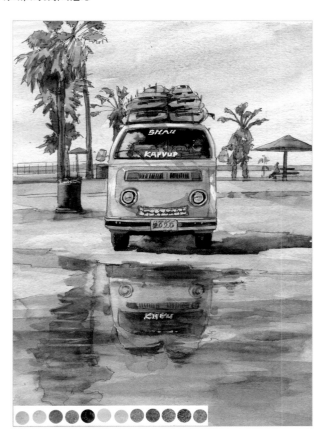

颜料和色号　鲜粉（W225）、土耳其蓝（W299）、钴蓝（W291）、深群青（W294）、靛蓝（W298）、永固浅黄（W236）、永固橘黄（W238）、朱砂（W219）、玫瑰紫（W319）、熟褐（W333）、佩恩灰（W356）、霍克绿（W262）。

1. 绘画材料

- 　纸：木浆手工水彩纸。
- 　颜料：荷尔拜因自配 24 色。
- 　笔：秋宏斋玲珑水彩笔。

2. 主要配色方案

- 　天空彩云：大量清水＋少量的鲜粉（W225）＋土耳其蓝（W299）。
- 　地面水泊：土耳其蓝（W299）＋钴蓝（W291）＋深群青（W294）。
- 　汽车外观：永固浅黄（W236）＋永固橘黄（W238）＋朱砂（W219）＋熟褐（W333）。
- 　汽车内部：靛蓝（W298）＋熟褐（W333）＋霍克绿（W262）。
- 　顶部汽车：霍克绿（W262）＋土耳其蓝（W299）＋永固浅黄（W236）。
- 　物体倒影：深群青（W294）＋靛蓝（W298）＋玫瑰紫（W319）＋熟褐（W333）。
- 　远景建筑：熟褐（W333）＋佩恩灰（W356）＋霍克绿（W262）。

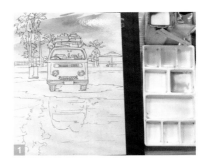 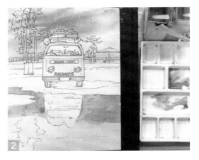 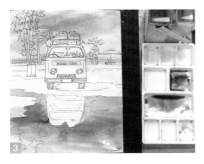

1—3 在动笔前，先调和好天空和水的颜色：粉色、天蓝色和钴蓝色。使用湿接画法，先画浅粉色，趁湿时接着画天蓝色。画水面的方法类似，先画浅蓝色，再湿接上钴蓝色。谨记水彩画的基本原则是先浅后深。

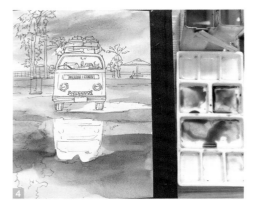 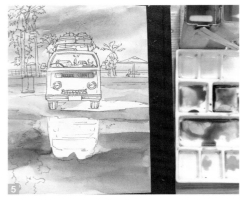

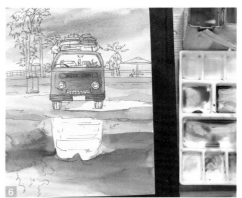 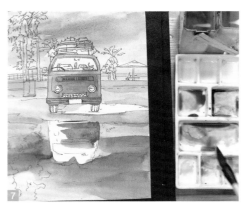

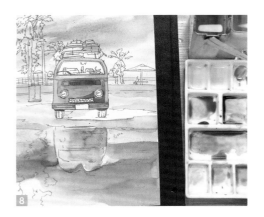

4—8 用调好的浅棕色平涂地面。在纸面完全干燥后，开始画汽车，其左边受光处用偏浅黄色，中间部分用湿接法涂上橘黄色。运笔方向应依据车子的特征，按照汽车的方形结构进行描绘。

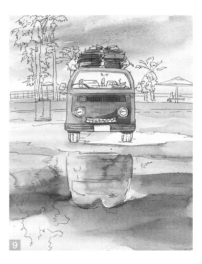
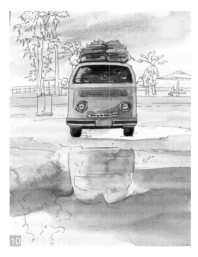
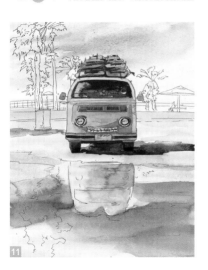

9—11　车顶的受光部位为蓝绿色，暗部为蓝紫色，通过湿接法来增强空间感。挡风玻璃的颜色应该比车顶暗部的颜色稍微深一些，暗部使用深色可以更好地展现汽车的层次感。

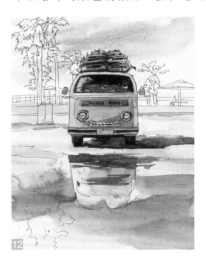
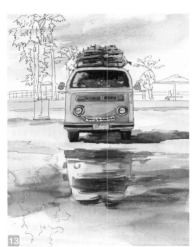
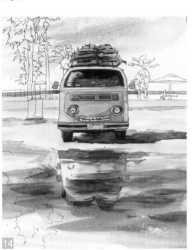

12—14　画车子的倒影时，要遵循近实远虚的空气透视法原理，在暗部里寻找颜色变化，背光处的颜色偏冷，带一点蓝色。在处理水中的颜色的变化时，切记要在原有水面的颜色上稍微加重，并通过笔触来塑造水波纹的变化。

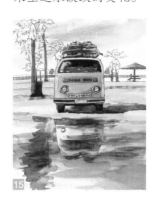
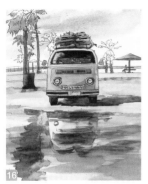

15—18　处理汽车后面的配角场景时，也应秉承一个理念：不要破坏画面的整体色调。车后景物的颜色饱和度应降低一些，通过加强对比来营造出空间感。

　　一辆停在沙滩边的咖啡车，承载着店家一个浪漫自由的梦想。在暮色降临之际，车内的灯光亮起，展现了一幅唯美的画面。

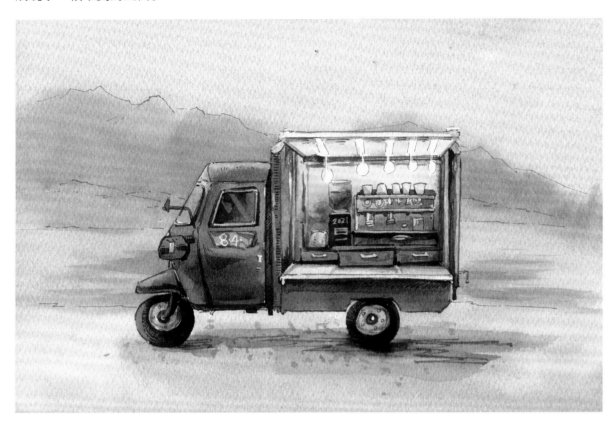

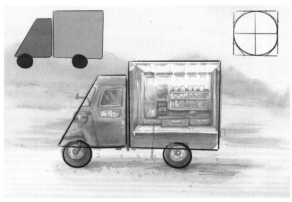

　　形体分析：汽车可以理解为是由几何形状组合而成的对象，即梯形、正方形和圆形的组合。画轮胎的圆形时，建议先用定点法画出等比的正方形，再画出中心线，形成一个"田"字形状，再找到每个小段上二分之一的位置，画上直线，最后逐渐把点连起来，变成一个圆。

　　提示： 所有汽车都可以用几何形状来分解和构造。首先确定观察者的角度，如仰视、平视或俯视，然后通过梯形、长方形和圆形来组合出汽车的结构。

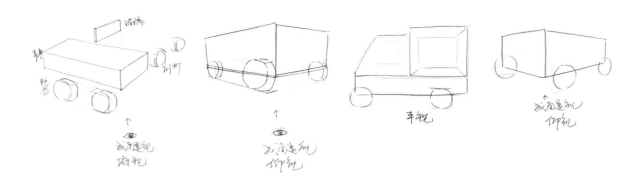

延伸练习：

每一辆老爷车都是一个时代的印记。

5.3　英国农村风车

麦田边，黄昏下，棕褐色的风车塔，构成了一幅冷秋图景。

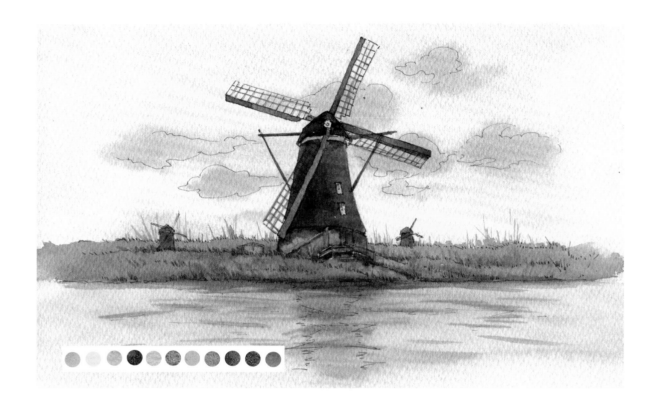

颜料和色号　鲜粉（W225）、鲜黄色（W231）、薰衣草
紫（W316）、靛蓝（W298）、赭黄（W234）、熟褐（W333）、
永固橘黄（W238）、霍克绿（W262）、亮紫（W37）、佩
恩灰（W356）、孔雀蓝（W301）、佩恩灰（W356）。

1. 绘画材料

- 纸张：获多福普白 16 开。
- 颜料：荷尔拜因自配 24 色。
- 笔：阿尔瓦罗红胖子 2 号、黑天鹅圆头笔
6 号。

2. 主要配色方案

- 天空：大量清水 + 少量鲜粉（W225）+ 鲜黄色（W231）+ 孔雀蓝（W301）+ 靛蓝（W298）。
- 湖面：薰衣草紫（W316）+ 靛蓝（W298）+ 孔雀蓝（W301）+ 亮紫（W37）。
- 草地：熟褐（W333）+ 永固橘黄（W238）+ 赭黄（W234）+ 霍克绿（W262）+ 靛蓝（W298）。
- 风车：熟褐（W333）+ 永固橘黄（W238）+ 佩恩灰（W356）。

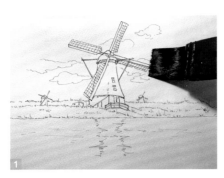
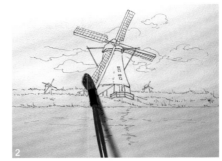

1—4　先在线稿上均匀地平铺一层清水，趁画纸湿润，晕染天空的鲜黄色和鲜粉色，然后湿接蓝色，晕染出晨曦的微妙变化。

5—6　趁画面未干，湿叠加蓝紫色的乌云，此时笔中所蘸取的水量比第一次少，运笔要轻柔，以免把底色挑起来。

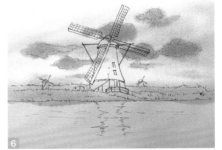

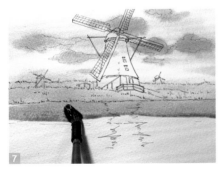
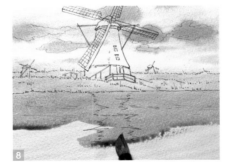

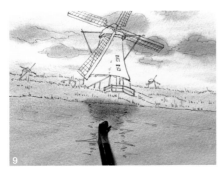
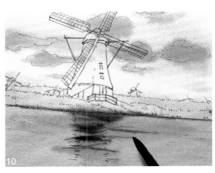

7—10　使用湿接法画水面，用笔锋多蘸取颜料，由远及近趁湿叠加蓝紫重色，以表现风车的倒影效果。

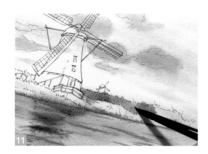 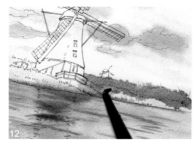

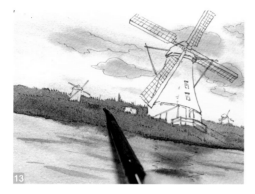 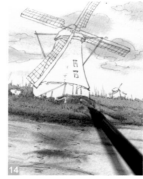

11—14　用熟褐色、黄绿色和赭黄色调出枯草的颜色，用笔蘸取调和好的颜料平涂画出草地中偏绿色部分，在上一层颜料未干时湿接偏褐色，以展现枯草的层次。

15—17　依据风车塔身的形态走向运笔，先画浅色再画深色，楼梯背光部分干叠加深色，以增强层次感。

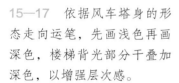 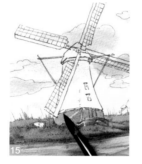 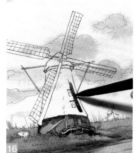 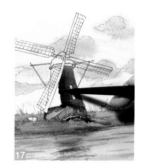

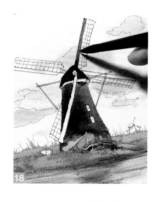 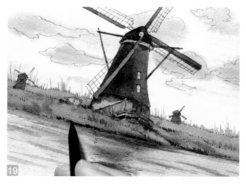

18—19　用紫色和靛蓝色调和画风车叶，在风车叶颜色的基础上加入生褐色调和，画出枯草的暗部，以表现出层次感。

提示： 在将风车塔视为一个柱状物时，从仰视角观察，可以发现离视平线越远的地方弧度也越大。

5.4 荷兰风车

这幅荷兰风车的画作使用了学生赠送的手工木浆纸创作。纸张的细微肌理变化在干燥后呈现出沉稳的色泽，表现出满满的复古插画风。

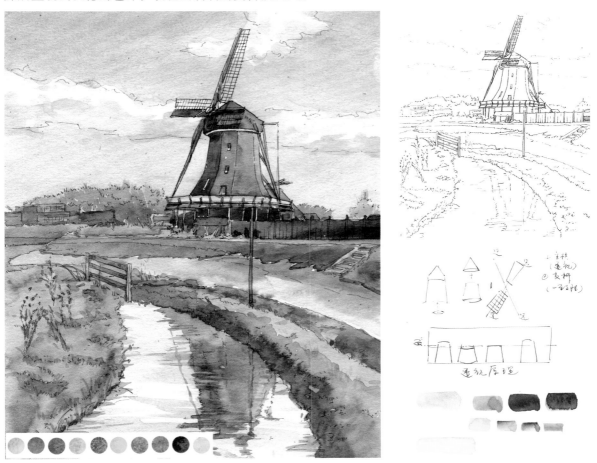

颜料和色号 薰衣草紫（W316）、孔雀蓝（W301）、钴蓝（W291）、赭黄（W234）、熟褐（W333）、浅镉绿（W269）、霍克绿（W262）、朱砂（W219）、靛蓝（W298）、戴维斯灰（W355）。

1. 绘画材料

- 纸：木浆手工纸。
- 颜料：荷尔拜因自配 24 色。
- 笔：秋宏斋玲珑。

 Tips：在使用铅笔为画面定点和起形时，只须区分画中大的体块，随后用钢笔勾画细节。这种训练方法虽然失去了修改的机会，但可以使下笔更果断，增强自信心。

2. 主要配色方案

- 天空：大量清水＋孔雀蓝（W301）＋钴蓝（W291）。
- 陆地：熟褐（W333）＋靛蓝（W298）。
- 风车塔：熟褐（W333）＋靛蓝（W298）＋赭黄绿（W234）＋朱砂（W219）＋戴维斯灰（W355）。
- 草地：浅镉绿（W269）＋霍克绿（W262）＋靛蓝（W298）＋熟褐（W333）。

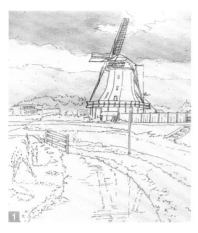 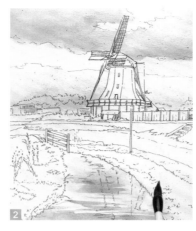 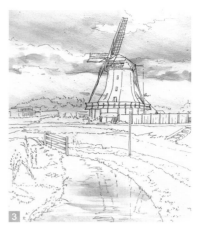

1—3　调和天蓝色，平涂天空并预留出白云的轮廓，可以同时绘制水面和天空的倒影。乌云的颜色是在天空颜色的基础上加入靛蓝色进行调和，跟随白云的形状画出乌云。颜料应多加水，保持颜色浅淡，以便为前景的风车留出空间。

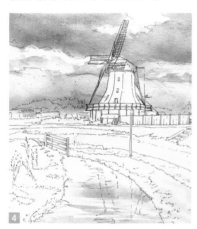 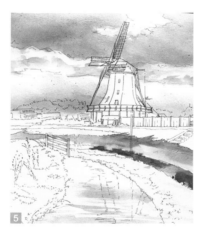 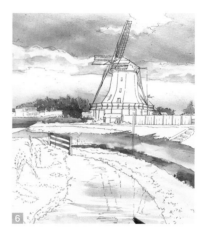

4—6　在画天空的时候，尽量采用平涂的手法，将颜料铺满整个天空的区域，不要留白，以更好地展现空间感。绘画应遵循由远及近的顺序，用橘色和蓝色调和出饱和度较低的褐色，先画远处地面，再画近处的泥土。后方的树林呈现颜色微绿色，在已有的泥土颜色基础上加入绿色，画出后方的树林。

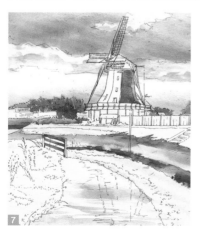 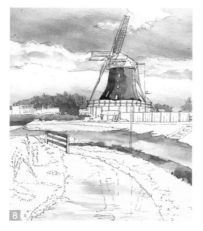 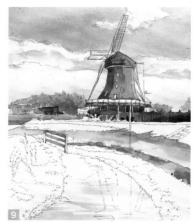

7—9　画风车塔身的受光面和背光面，可以通过颜色的深浅变化来表现体积感。相近的颜色可以一起晕染，不仅能使画面的颜色更加统一，还能提高作画速度。

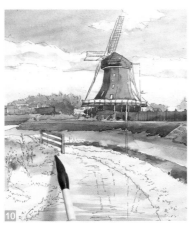 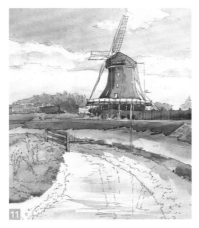 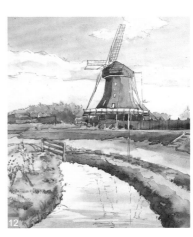

10—12　远处景物的颜色明度应稍低，在加重颜色对比以区分空间的同时，要注意颜色的统一性，遵循局部服从整体的原则。在画草坪之前，先调和出黄绿、蓝绿和深绿色，便于用湿接法画出颜色的变化，特别是对于难以蘸取的块状颜料，建议提前调配好。

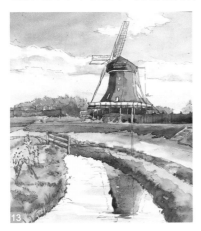 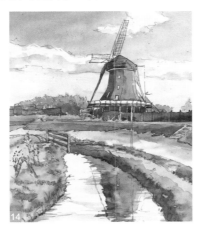 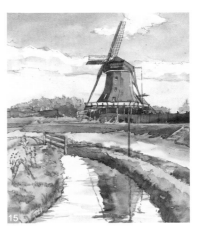

13—15　调和棕褐色，依据倒影的形状运笔，画出水中风车的变化，注意边缘处理要考虑水流的影响，避免过于整齐，运笔线条应中间粗、左右细。

水波纹画法详解：

运笔：轻入轻出.
左右细，中间粗
可以理解为汉字"之"
运笔方向和书写之字一致.

5.5 日式小楼

　　黄棕色木板制成的门框，用冷灰色的石板砌成的屋檐，粉色的墙面，以及门前摆放
的几盆绿植，共同构成一幅充满文艺气息的小店画面，令人不由自主将其想象成自己理想中工作室
的样子。

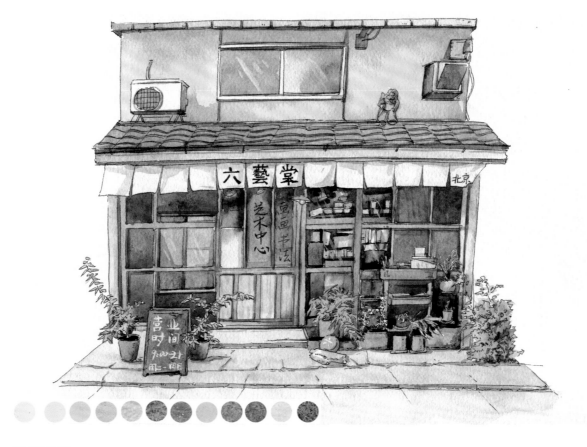

颜料和色号 鲜黄（W231）、永固柠檬黄（W235）、永固浅黄（W236）、
永固橘黄（W238）、赭黄（W234）、熟褐（W333）、朱砂（W219）、
浅镉绿（W269）、霍克绿（W262）、深群青（W294）、戴维斯灰（W355）、
佩恩灰（W356）。

1.绘画材料

- 纸：荷尔拜因木浆水彩纸。
- 颜料：荷尔拜因自配24色。
- 笔：防水碳素笔＋黑天鹅松鼠毛笔。

2.主要配色方案

- 墙壁：鲜黄（W231）＋朱砂（W219）＋熟褐（W333）＋佩恩灰（W356）。
- 屋檐和地面：佩恩灰（W356）＋深群青（W294）。
- 木板：永固浅黄（W236）＋永固橘黄（W238）＋赭黄（W234）＋熟褐（W333）＋朱砂（W219）。
- 植物：永固柠檬黄（W235）＋浅镉绿（W269）＋霍克绿（W262）＋深群青（W294）。

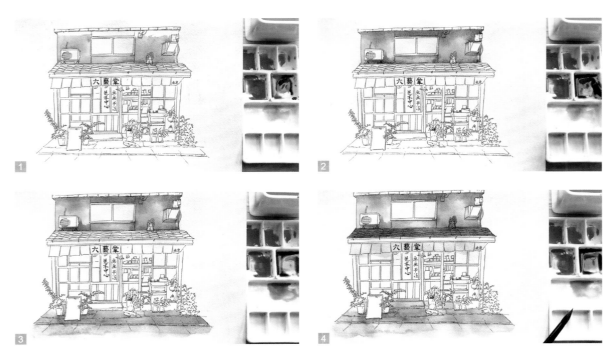

1—4　用大红色调和肉粉色，加入大量清水，平涂墙面。在画面未干时，湿接墙体的蓝灰色，此时应注意控水。当斜着观察纸面时，发现有一层微微反光，便是湿接的最佳时机。屋檐、窗户、石灰地板和标牌的灰色部分，可一起晕染。

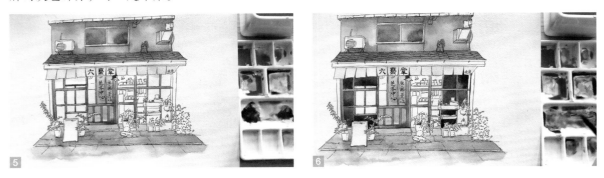

5—6　调和橘色和红棕色，画出木制门板的亮色部分，随后用加入蓝绿色调和出的深色画出木屋的外围板。此时，画笔中蘸取的颜料应适中，以便于运笔为宜，过多则不易控形，过少则容易使画面干巴巴的，缺乏变化。

7—8　门前绿色植物的颜色可以略微明亮一些。遵循先浅后深的原则，先用草绿色加水调和后先画出受光面，在这个颜色基础上调和蓝色使之变深，再画出背光面。

9—10　在细化细节时，可以在维持主色调的基础上进行细微的颜色变化。画玻璃时，要考虑室内的灯光效果，用偏橘黄色和泛灰色湿接来区分形状；在绘制像柜子里的书等小物品时，要注意表现出其隔着玻璃的空间感，在颜色的使用上需要弱化，勿太跳；瓦片的细化，需要在原有颜色的基础上调重，用画笔蘸取少量颜料，采用干叠加法来强调层次的变化，增强画面的观赏性。

小提示：从俯视的透视角度观察花盆，抓住其不同特征并进行概括性描绘。

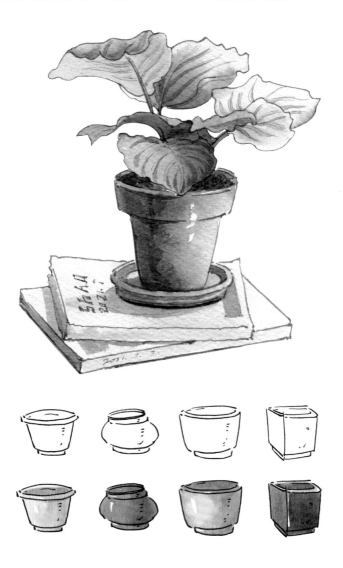

延伸练习：

每栋老房子都承载着悠久的故事，通过描绘两个老建筑来表现它们的年代感和独特韵味。

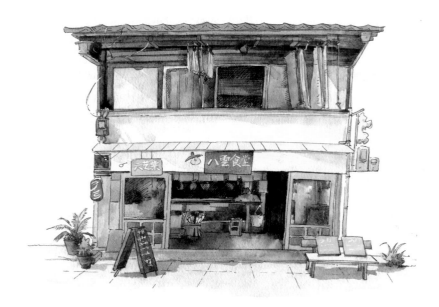

在画建筑时，应多花点时间将钢笔线稿画得更精细，这会使后期的上色更加轻松。

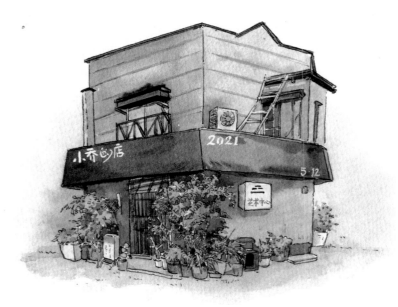

对于小房子形态的刻画，比起后期的上色处理，需要花更多心思。这栋房子呈现出明确的三点透视效果，建议起稿时先绘制大的比例线，分析透视关系。

知识点提示：

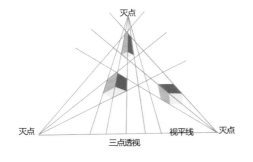

三点透视，画面中有三个消失点，构成立体结构的线都是斜线，没有平行线。

5.6 摩洛哥小巷

在摩洛哥舍夫沙万的蓝色小巷，你可以看到在阳光照射下呈现的北极蓝、车菊蓝、天蓝和湖蓝，以及背光下的湛蓝、海军蓝、普鲁士蓝等各种丰富的蓝色，在这片象征天堂的浪漫土地上恣意绽放。

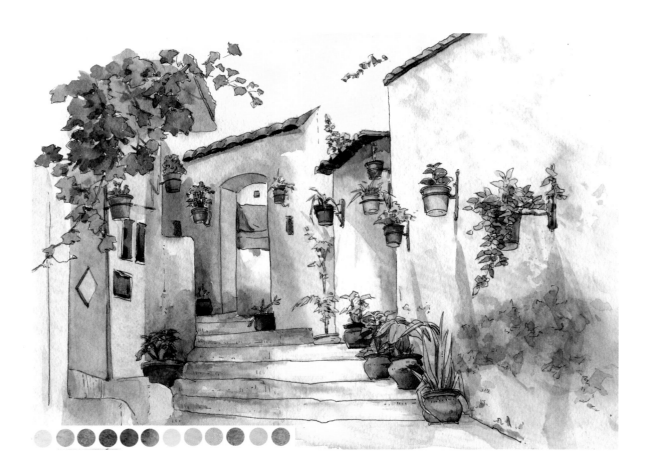

颜料和色号 鲜黄（W231）、薰衣草紫（W316）、普鲁士蓝（W297）、钴蓝（W291）、深群青（W294）、靛蓝（W298）、永固柠檬黄（W235）、永固浅黄（W236）、永固橘黄（W238）、赭黄（W234）、朱砂（W219）、浅镉绿（W269）、霍克绿（W262）。

1. 绘画材料

- 纸：荷尔拜因木浆水彩纸。
- 颜料：荷尔拜因自配 24 色。
- 笔：黑天鹅 10 号笔＋猫舌笔＋秋宏斋玲珑笔。

2. 主要配色方案

- 台阶：鲜黄（W231）＋靛蓝（W298）＋少量赭黄（W234）。
- 墙面：薰衣草紫（W316）＋普鲁士蓝（W297）＋钴蓝（W291）＋深群青（W294）＋靛蓝（W298）。
- 花盆：永固橘黄（W238）＋赭黄（W234）＋朱砂（W219）＋靛蓝（W298）。
- 植物：永固柠檬黄（W235）＋永固浅黄（W236）＋浅镉绿（W269）＋霍克绿（W262）＋靛蓝（W298）。

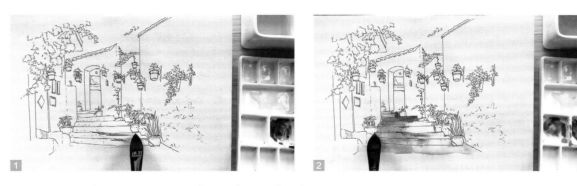

1—2　天光洒在台阶上，呈现微黄色。先用偏黄的颜色绘制受光面，趁湿接入偏靛蓝色画出背光面，中间略加熟褐色以展现台阶的质感。

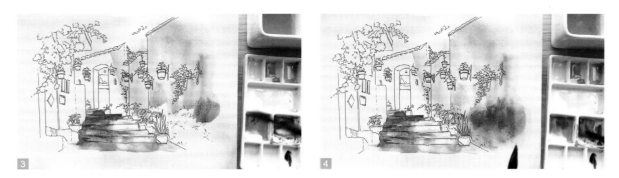

3—4　墙面背光面偏冷，用薰衣草蓝色调和清水大面积晕染出上半部分浅色墙面。在上层未干时，湿接下半部分深蓝色。

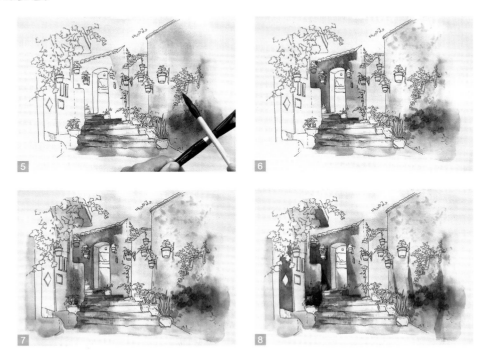

5—8　趁纸面湿润，在墙面背光处接入深蓝色，强调墙面受光源影响而呈现的变化。同时，趁湿拍打颜料，让墙面出现自然散落的色块，未干时用笔过渡出斑驳的质感。后方背光的墙面也一起晕染，养成整体作画的习惯，不仅可以提升绘画速度，还可以保持色调的统一协调。

9—10 刻画墙面时，在原有颜色的基础上多加颜料少加水，使颜色变深。待画面全部干燥后，叠加暗部的倒影，拉开层次感。

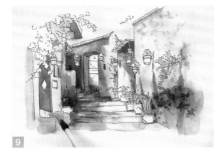
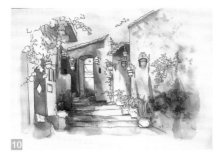

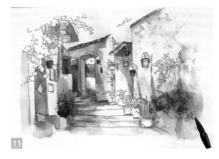
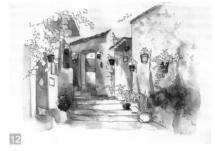

11—14 调和中黄色、橘红色和深红色，保持颜料较高的明度，用于刻画花盆和晾晒的被子。注意：每个小花盆也需要区分亮面和暗面，以呈现体积感。

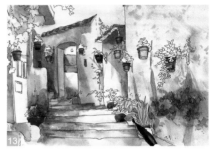
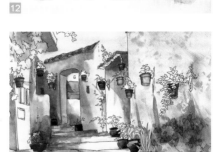

15—18 调和出浅、中、深3个绿色，分别是黄绿色、正绿色和蓝绿色。上色时遵循先浅后深、先整体后局部的顺序。先用浅色统一画出绿色植被的亮面，然后再用深色画出局部的暗面。切记要在画面全干后再叠加深色，这样可以更好地保持形体。

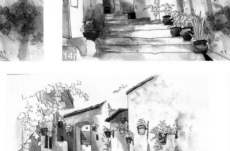
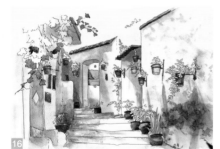

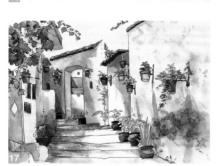
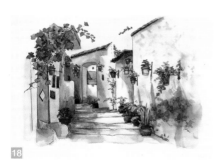

从仰视透视角度观察花盆，会看到花盆的底面的效果。

小提示： 在观察大的街景时，注意建筑和物体随空间距离远近呈现远小近大的效果，结合一点透视原理，可以更好地理解空间感。

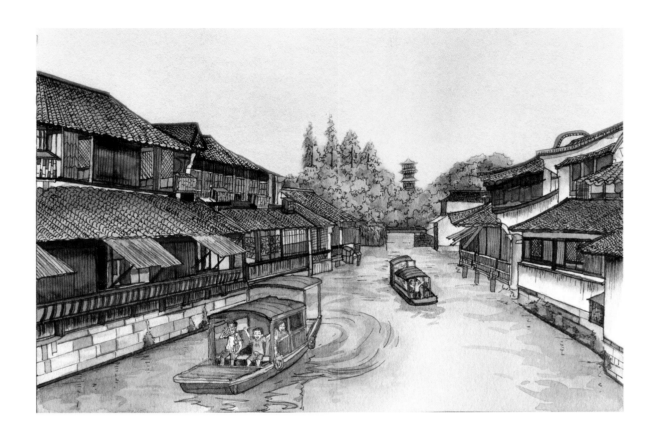

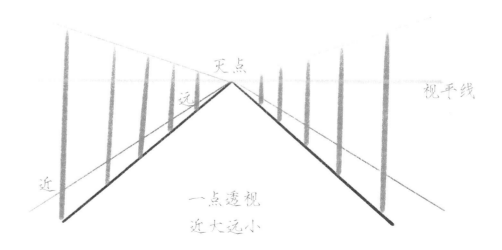

延伸练习：

站在街道正中央平视前方，街道两边的建筑呈现出一点透视关系，明显的近大远小增强了空间感。

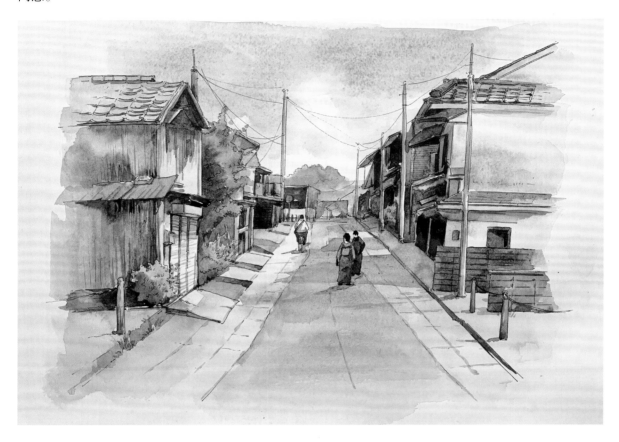

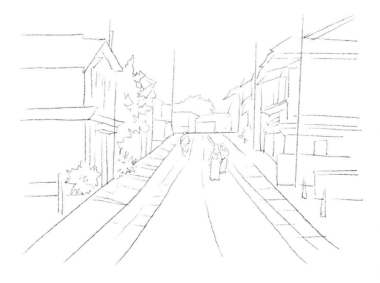

色彩解析：

生活中常见的墙面多为白色，街道为灰色。在阳光的照射下，街道的受光面偏暖黄色，背光面偏冷蓝色，倒影泛出冷紫色。上图画面中的白色墙面，在蓝天的映射下裹上了一层淡蓝色，可见白色是最容易受环境光影响的颜色。在着色时，可以将天空的颜色处理得微重些，能更好地衬托出白色的街道。动笔前应对景物进行整体观察，然后将画面中大面积的相近色一起晕染，有助于保持画面色调的统一性。

5.7 希腊圣托里尼的街道

圣托里尼，爱琴海上的一颗璀璨明珠，拥有广阔的海景，其建筑以蓝白色相间而闻名。

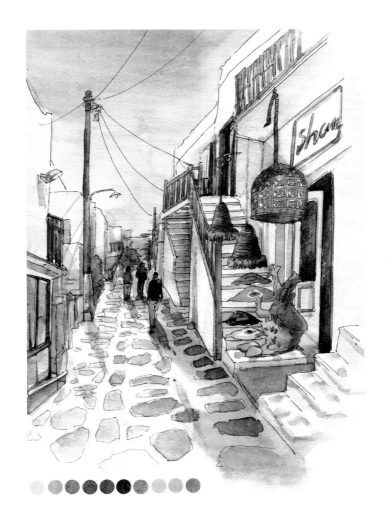

颜料和色号 鲜黄（W231）、薰衣草紫（W316）、普鲁士蓝（W297）、钴蓝（W291）、深群青（W294）、靛蓝（W298）、霍克绿（W262）、永固浅黄（W236）、赭黄（W234）、朱砂（W219）、熟褐（W333）。

1. 绘画材料
- 纸张：荷尔拜因木浆水彩纸。
- 颜料：荷尔拜因自配24色。
- 笔：松鼠毛水彩笔黑天鹅。

2. 主要配色方案
- 天空：清水＋普鲁士蓝（W297）。
- 地面：鲜黄（W231）＋靛蓝（W298）。
- 墙面：薰衣草紫（W316）＋钴蓝（W291）。
- 木框：普鲁士蓝（W297）＋深群青（W294）。
- 筐篓：赭黄（W234）＋朱砂（W219）＋熟褐（W333）。

1—3　在以大面积的白色墙壁为主体的画面中，动笔前应考虑好如何处理画面的层次感和空间感。在统一色调的基础上，加深转折面暗部的颜色。将画面中相同颜色的物体作为一个整体来刻画，可以提高作画速度，统一画面整体色调，凸显其体积感。

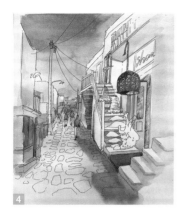 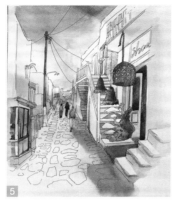 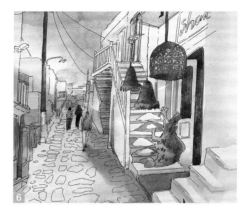

4—6　遵循先整体后局部的作画理念，在描绘人物、树木和台阶时，需要考虑画面的空间推移关系。近处物体的颜色应表现得鲜艳些，由近及远的物体色彩饱和度逐渐降低。人物阴影的深浅变化要根据其站位来区分。

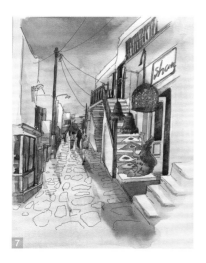 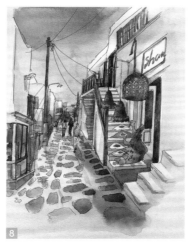 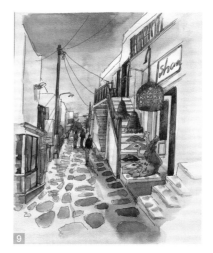

7—9　调和出微深的钴蓝色，平涂楼梯围栏和标牌，全干后叠加暗部。在刻画街道上的石头时，注意光照和前后空间的影响，背光面颜色偏深，受光面颜色偏浅，近处明度高。

5.8　青岛洋楼

在一个温暖的清晨，沿着远离尘嚣的大学路漫步，德式建筑遍布的街道仿佛将你带
入宫崎骏的漫画世界。在街道的转角处，遇见了一座拥有百年历史的小洋楼，这里是一家位于青岛
老城区的咖啡馆。

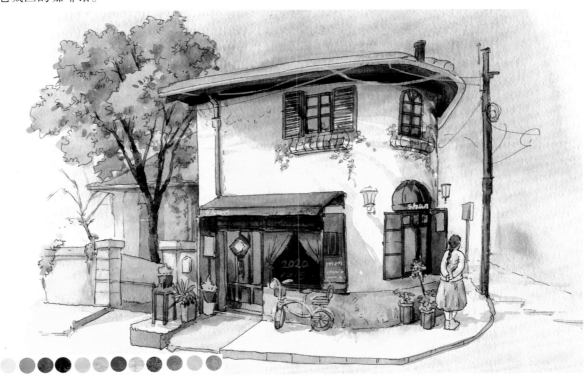

颜料和色号　鲜黄（W231）、普鲁士蓝（W297）、深群青（W294）、
靛蓝（W298）、永固柠檬黄（W235）、永固浅黄（W236）、玫
瑰紫（W319）、戴维斯灰（W355）、佩恩灰（W356）、朱砂（W219）、
浅镉绿（W269）、霍克绿（W262）。

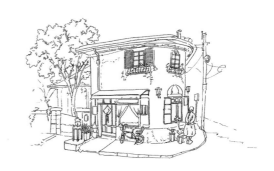

1.绘画材料

● 　纸张：荷尔拜因木浆纸。
● 　颜料：荷尔拜因自配 24 色。
● 　笔：秋宏斋玲珑。

2.主要配色方案

● 　天空：大量清水＋普鲁士蓝（W297）。
● 　墙面：大量清水＋鲜黄（W231）。
● 　地面：清水＋戴维斯灰（W355）。
● 　墙面倒影：戴维斯灰（W355）＋佩恩灰（W356）。
● 　屋檐：朱砂（W219）＋玫瑰紫（W319）＋佩恩灰（W356）。
● 　挡布：清水＋深群青（W294）。
● 　门窗：朱砂（W219）＋靛蓝（W298）＋玫瑰紫（W319）。
● 　大树：永固柠檬黄（W235）＋浅镉绿（W269）＋霍克绿（W262）＋深群青（W294）＋靛蓝（W298）。

提示： 画团状的树冠时，需要把它当作一个球体去考虑，把握其特征，分析受背光情况，再一簇簇地区分其层次。

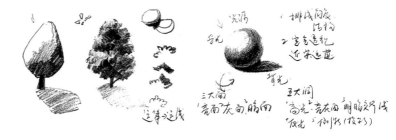

1—2　场景的绘制从大面积入手，先画天空后画地面。设定蓝色和黄色为画面的主色调，用天蓝色调和清水画天空，用那坡里黄色画地面。在远处的背景中加入灰色以降低饱和度，营造空间感。

3—4　用浅黄色和灰色平涂和晕染地面与墙面，再加入生褐色画出墙面底部的深色效果。

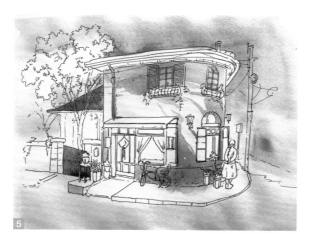
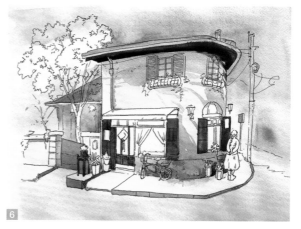

5—6　统一光源位置后，用戴维斯灰和佩恩灰调和出冷灰色，沿着房屋的椭圆形状运笔，画出背光处的效果。用朱砂和佩恩灰调和出深红色，画出窗户和屋檐的底部。适当降低左后方房屋的颜色明度，以衬托出不同建筑的空间感。

7—10　用深群青和清水调和后画蓝色遮光屋檐。用朱砂和靛蓝色调和，画房屋的门窗。

　　提示： 控制画笔中的水量可以更好地控形和加重颜色。画树时，可以将树理解成一个球状物体，先画受光面的浅绿色，再画背光面的深绿色，在一簇簇树叶的交界处用干笔触叠加层次。

11—12　画阳台门口的花盆时，画笔中蘸取的颜料和水分都要少一些，这更便于控形。用调好的深颜色画树干，考虑其主干粗、枝干细的特点，宜采用中锋运笔的方法来描绘整体效果，再换小笔刻画细节，用更深的颜色来强调暗部。窗户上的文字要用画笔蘸取较厚的颜料来书写。人物的白色上衣用描绘暗部来衬托亮部的方法呈现。

延伸练习：

　　AB 两幅画作均使用阿诗 300 克中粗纹水彩纸，呈现的效果更明显。

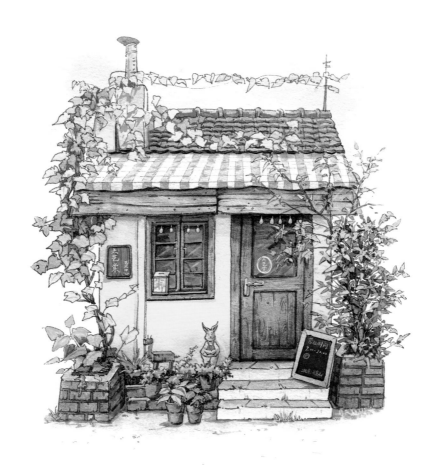

A

A 画面： 展示了一座充满快乐气息的小屋，在上色时尽量保持墙面亮黄色的高明度和饱和度，直接用柠檬黄加清水调和画。

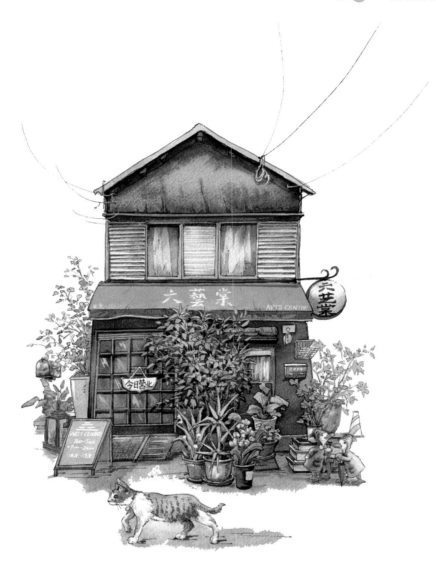

B 画面：为展示空间效果，稍微提高了房屋前的植物和遮阳棚的饱和度和纯度，降低后方木框的明度和饱和度，形成鲜明的对比。

5.9 开往远方的电车

在每年的樱花季节，蔚蓝的天空中飞舞着粉色的樱花，一辆玫红色的小电车缓缓驶出一片樱花的海洋，仿佛穿梭在童话般的世界中。

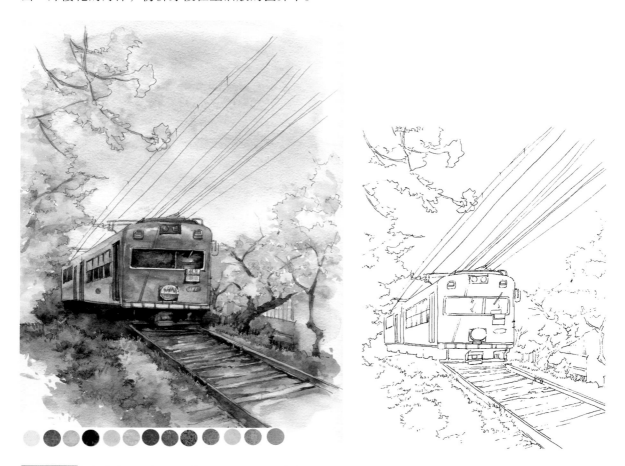

颜料和色号 鲜黄（W231）、深群青（W294）、薰衣草紫（W316）、靛蓝（W298）、永固浅黄（W236）、赭黄（W234）、玫瑰紫（W319）、亮紫（W375）、佩恩灰（W356）、熟褐（W333）、浅镉绿（W269）、霍克绿（W262）、土耳其蓝（W299）。

1. 绘画材料

- 纸张：荷尔拜因木浆纸。
- 颜料：荷尔拜因自配 24 色。
- 笔：黑天鹅圆头笔 + 秋宏斋玲珑。

2. 主要配色方案

- 电车：薰衣草紫（W316）+ 玫瑰紫（W319）+ 亮紫（W375）+ 土耳其蓝（W299）。
- 车内和车底暗部：靛蓝（W298）+ 熟褐（W333）+ 霍克绿（W262）。
- 铁轨：赭黄（W234）+ 熟褐（W333）+ 佩恩灰（W356）。
- 草地：深群青（W294）+ 靛蓝（W298）+ 永固浅黄（W236）+ 赭黄（W234）+ 浅镉绿（W269）+ 霍克绿（W262）+ 熟褐（W333）。
- 樱花：大量清水 + 鲜黄（W231）+ 少量玫瑰紫（W319）+ 亮紫（W375）。
- 天空：大量清水 + 土耳其蓝（W299）。

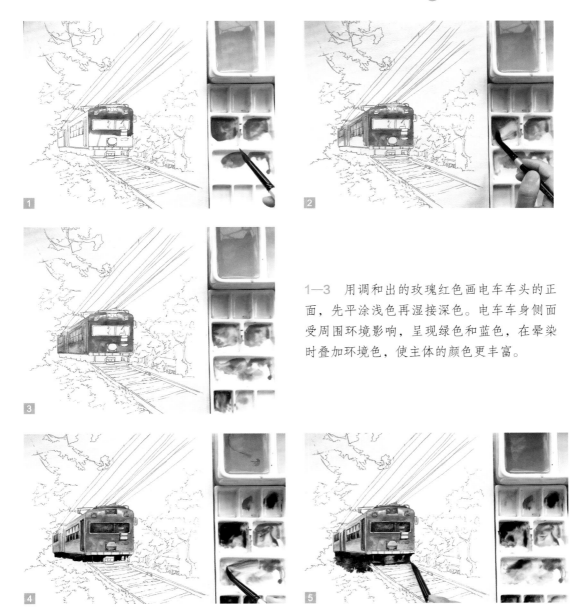

1—3　用调和出的玫瑰红色画电车车头的正面，先平涂浅色再湿接深色。电车车身侧面受周围环境影响，呈现绿色和蓝色，在晕染时叠加环境色，使主体的颜色更丰富。

4—5　画玻璃和车底时，颜色要尽量调得深一些，通过增加对比效果来呈现体积感。

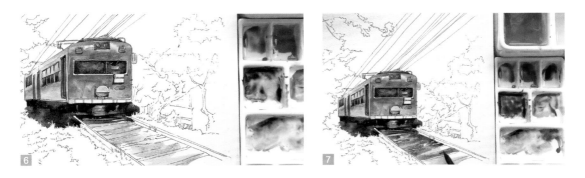

6—7　为了凸显主体，周围景物的颜色饱和度可以比电车低一些。先为轨道上凸起的枕木画上浅棕色，再通过叠加背光面的深色使其呈现凹陷效果，逐渐干叠加深色，刻画轨道的层次感。

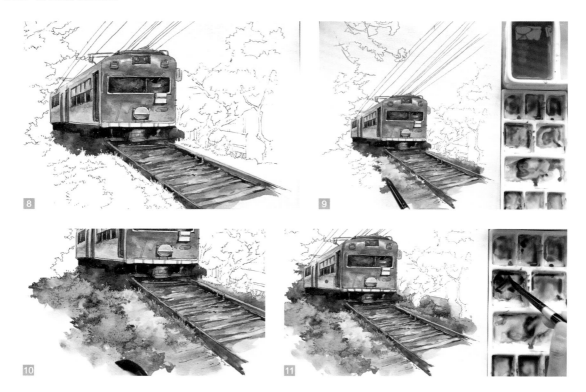

8—11 离主体物近的草丛颜色可以表现得鲜亮些，用绿色和黄色调和出黄绿色，先画轨道边的草丛，在黄绿色的基础上加入蓝色调和，画出翠绿色的草地，晕染时添加赭石色画出泥土，可以增加绿草的变化。

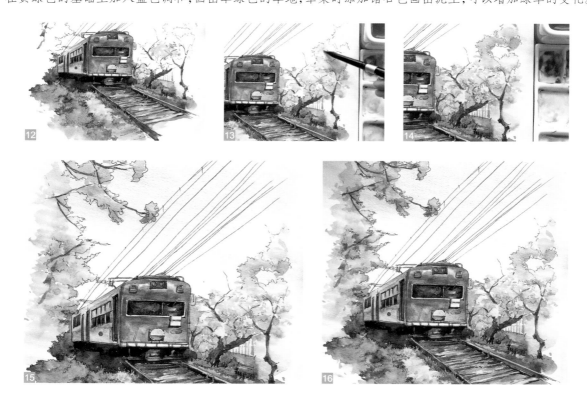

12—16 调和出桃粉色，用于晕染樱花的亮部，暗部可以用加入蓝色混合后的紫色来描绘，使其呈现出一簇簇樱花的体积感与变化。对于枝干的描绘，避免直接使用黑色以免破坏整体感。

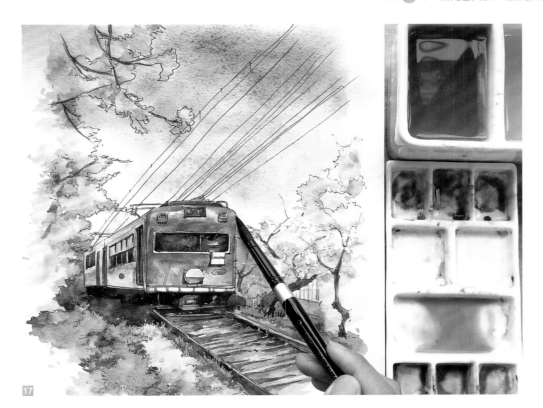

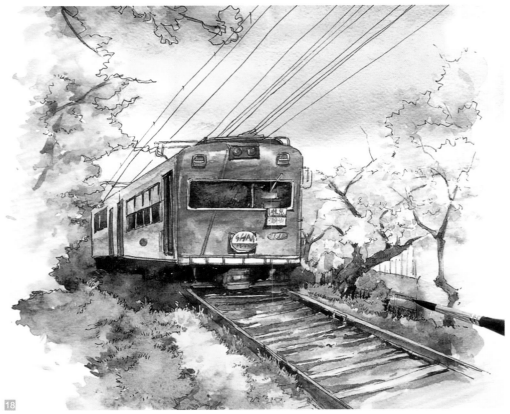

17—18 用清水调和天蓝色，避开樱花，大面积晕染天空。

5.10　土耳其街道

　　在每个老城区的街道上，总能看见每家每户的门口都摆满了各式各样的手工制品和自家种植的蔬菜、水果，仿佛在向过往的游客展示他们的劳动成果。

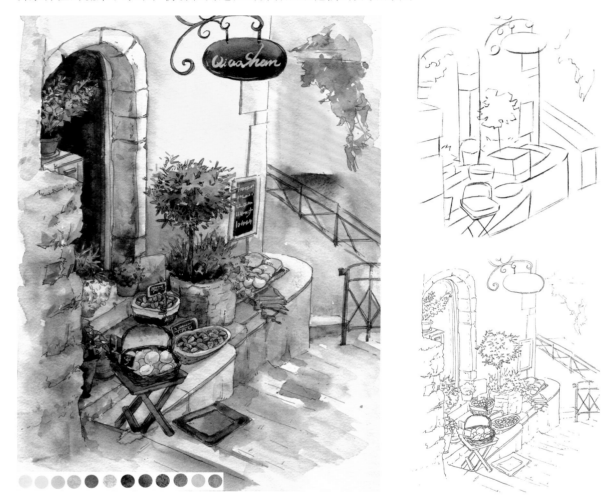

颜料和色号　鲜黄（W231）、永固柠檬黄（235）、永固浅黄（W236）、永固橘黄（W238）、朱砂（W219）、戴维斯灰（W355）、靛蓝（W298）、亮紫（W375）、佩恩灰（W356）、熟褐（W333）、浅镉绿（W269）、霍克绿（W262）。

1. 绘画材料

- 纸张：荷尔拜因木浆纸。
- 颜料：荷尔拜因自配 24 色。
- 笔：黑天鹅猫舌笔＋马蒂尼小圆头笔。

2. 主要配色方案

- 墙面：鲜黄（W231）＋永固浅黄（W236）＋永固橘黄（W238）＋戴维斯灰（W355）＋佩恩灰（W356）。
- 石阶：戴维斯灰（W355）＋佩恩灰（W356）＋靛蓝（W298）＋熟褐（W333）。
- 干果：永固柠檬黄（235）＋永固浅黄（W236）＋永固橘黄（W238）＋朱砂（W219）＋熟褐（W333）。
- 竹筐：朱砂（W219）＋熟褐（W333）＋靛蓝（W298）。
- 植物：浅镉绿（W269）＋霍克绿（W262）＋靛蓝（W298）。

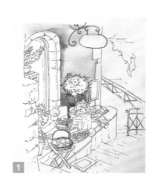 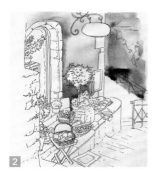 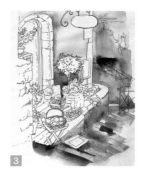 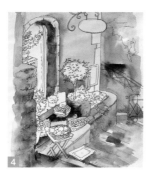

1—4　街道场景和建筑街道的绘制顺序基本一致。先构建大的框架，即墙体、台阶和地面。通过大面积晕染展变化，第一层干燥后叠加深色，强调空间层次感。

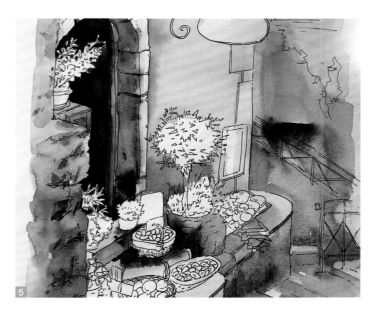 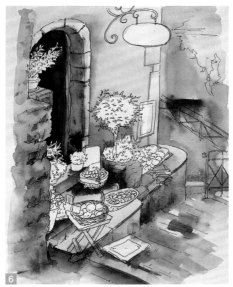

5—6　背光处门框的颜色呈现偏深灰色，用红棕色、生褐色和深灰色调和后画出门板。重门的颜色以拉开画面的层次感。

7—10　绘制筐篓里的水果，先画受光处浮在表面的浅色，再画压在下面背光处的深色。待全干后用更深的颜色来突出水果间的边界，增强体积感。墙上的标牌可以直接用黑色调和清水绘制，浅灰色画面总需要用几处重色进行点缀。

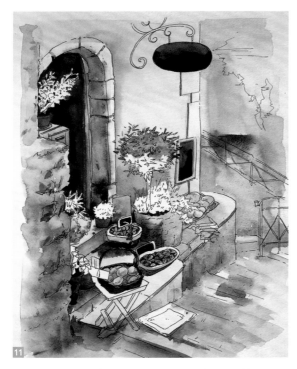
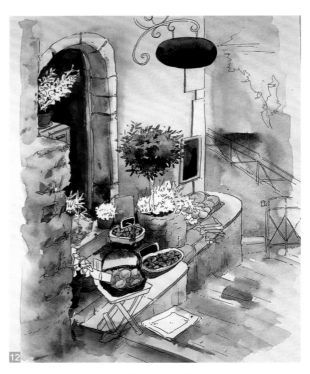

11—12 不同植物呈现不同的绿色，如黄绿、翠绿和蓝绿。将树视为立体球状物来处理，统一光源，按照先浅后深原则，在画面未干时做湿衔接，全干后着重描绘树的结构。

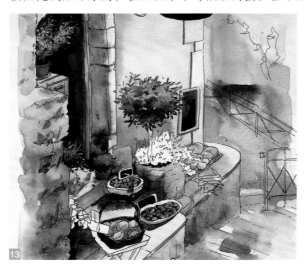
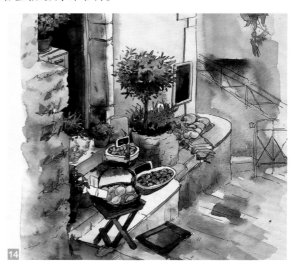

13—14 调和深棕色画凳子和脚垫。用半透明的那坡里黄色或柠檬黄色加白色画出标牌和售价标签。

提示： 绘制植物时，首先可以把它整体视为一个球状物，然后在球状形体上长出叶子，再将一片片叶子组合成一簇簇的，最后形成一团团的。

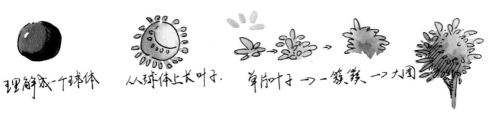

理解成一个球体 从球体上长叶子. 单片叶子 → 一簇簇 → 大团

延伸练习：
用鲜花装扮的街道总是令人流连忘返。

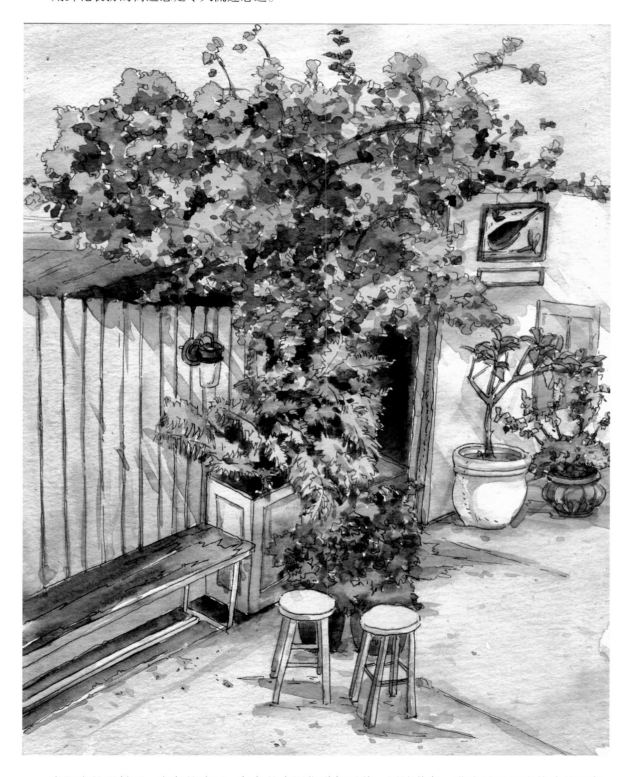

　　在阳光的照射下，白色的墙面、灰色的水泥街道都泛着一层淡黄色，背光处呈现出偏冷的蓝色。采用定焦在画面中心的绘制手法，将后方的房屋进行弱化处理！

5.11　日本京都街道

日本京都点缀着绿植的古朴街道是一个适合放慢脚步细品的地方。

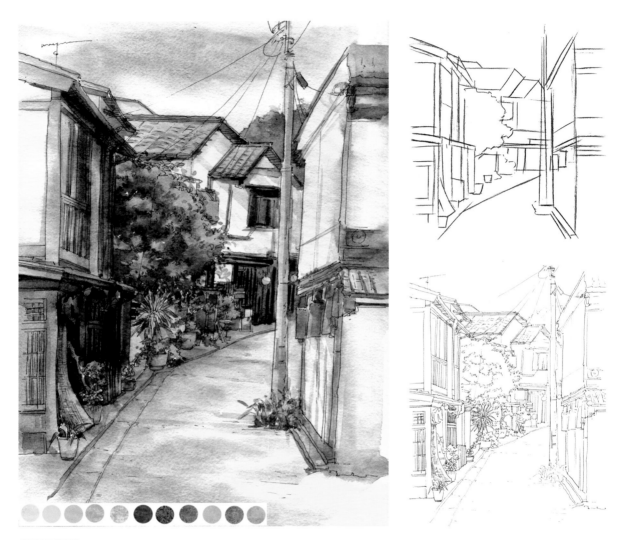

颜料和色号　鲜黄（W231）、永固柠檬黄（W235）、永固浅黄（W236）、永固橘黄（W238）、戴维斯灰（W355）、深群青（W294）、佩恩灰（W356）、赭黄（W234）、熟褐（W333）、浅镉绿（W269）、霍克绿（W262）、薰衣草紫（W316）。

1. 绘画材料

- 纸张：荷尔拜因木浆纸。
- 颜料：荷尔拜因自配24色。
- 笔：黑天鹅圆头笔＋秋宏斋玲珑。

2. 主要配色方法

- 天空：大量清水＋深群青（W294）。
- 地面墙面：深群青（W294）＋佩恩灰（W356）＋薰衣草紫（W316）。
- 木屋：永固浅黄（W236）＋永固橘黄（W238）+W234赭黄（W234）＋朱砂（W219）＋靛蓝（W298）。
- 植物：永固柠檬黄（W235）＋永固浅黄（W236）＋浅镉绿（W269）＋霍克绿（W262）＋靛蓝（W298）。

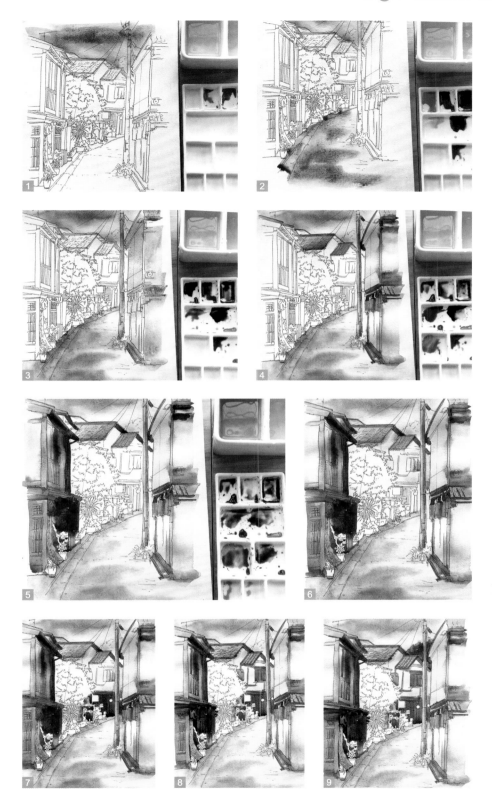

1—9　在作画之前，需要确定好统一的光源位置。按照先画受光面再画背光面的顺序，受光面偏暖黄色，背光面偏冷蓝色。街道和墙面一起晕染，有助于色调的统一。笔中所蓄的颜料和水量多一些，可以让颜色在画纸上互相融合。

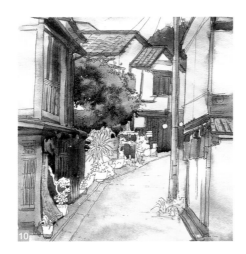

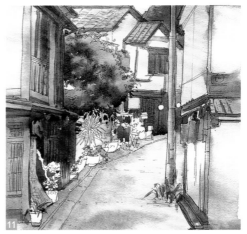

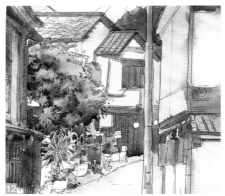

10—12　在画绿植时，尽量卡着建筑的边缘画满，这样可以更好地表现建筑的空间感。在晕染时，画笔中的水量适当多一些，再叠加的颜料就会少一点，可以更好地为结构塑形。

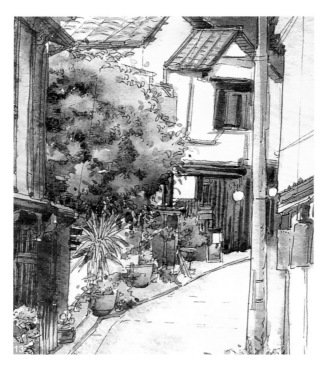

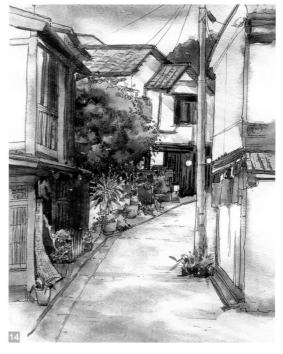

13—14　即便是摆放在远处的小花盆，也要晕染出亮暗的体积感。按照画面整体的光源位置调和出比暗部更深的颜色，画出其倒影效果。

延伸练习：

1. 新疆喀什古城

这条用深黄色夯土建成的街道，摆满了各种各样的绿色植物，它位于新疆的喀什古城。

这幅画采用手工木浆纸绘制，低饱和度的色彩更好地呈现了这座千年古城的沉静与美丽！

　　小提示： 无论树的形状多么复杂，都可以简化为几何形体进行描绘。注意抓住其形态的动态特征，一簇一簇地绘制。运笔方应要符合叶子的生长规律。

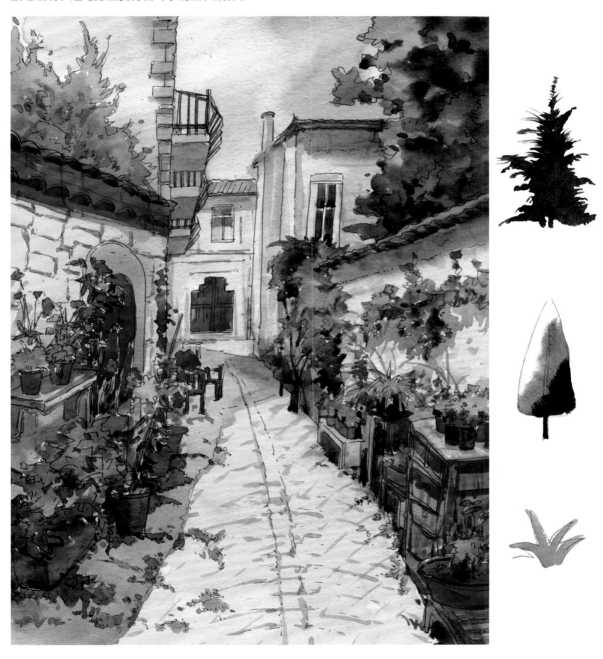

新疆喀什古城的街巷纵横交错，曲径通幽。尝试将街道边的黄绿色植物处理为偏蓝绿色调，与红褐色土木结构的民居建筑形成对比，营造和谐的氛围！起线稿时，应抓住复杂的植物特征，并进行概括性描绘。

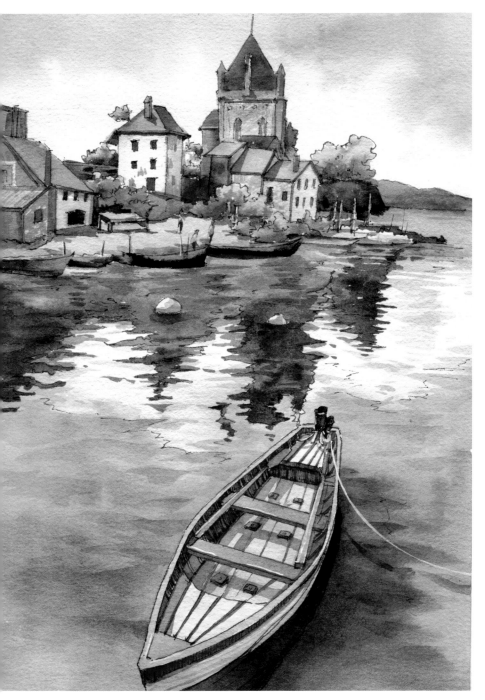

2. 法国伊瓦尔小镇

伊瓦尔这座法国最美的小镇，坐落于阿尔卑斯山脚下，被清澈的莱芒湖与中世纪的城墙环绕。波光粼粼的水面是画作的难点。按照先整体后局部的作画原则，先大面积晕染出水面的蓝绿底色，通过刷清水的方法留出反光的白色部分。待画面半干时，逐层湿叠加钴蓝色和群青色，展现湖水多变的色彩。画面全干后，再叠加出水波纹的起伏变化。

3. 东京姆明公园

东京的姆明公园是赏秋的佳
地，天蓝色的尖顶水上小屋
与金色的水杉树相映成趣，
宛如童话世界。小屋的蓝色
与场景中的金黄色形成了对
比色，会显得格外突兀，为
了凸显秋日的金黄色氛围，
主动降低蓝色饱和度，使色
相向相近色的绿色靠近。在统
一大色调的基础上，局部添加
蓝色的小变化，是上色时需要
注意的一大重点。

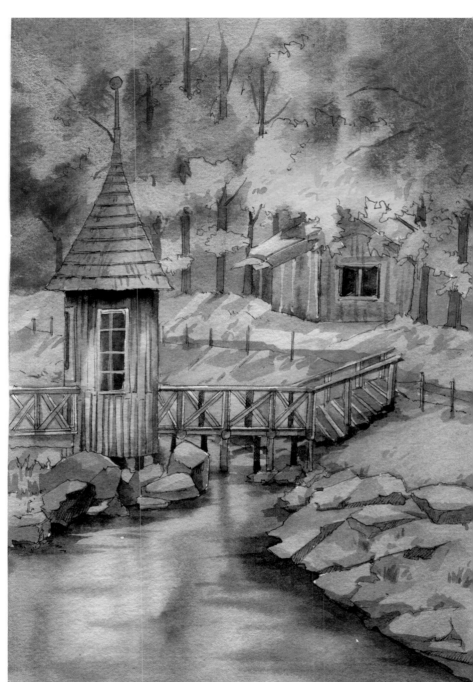

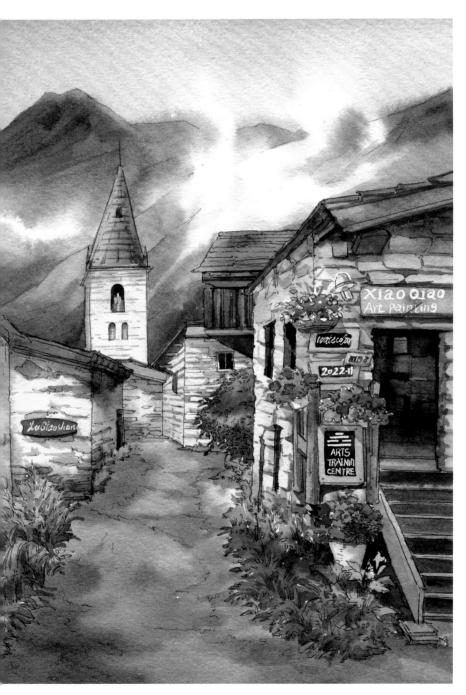

4. 法国博讷瓦勒小镇

法国阿尔克河畔的博讷瓦勒小镇，坐落于在莫里耶讷山谷深处，其间花团锦簇、云雾环绕，宛如世外桃源。

（1）起线稿。画有建筑物的街景时，需要明确视觉的焦点，统一透视关系，规划好每栋房子的比例。

（2）上色。在灰绿色调的场景里，饱和度极高的红花为画面增添了生机。画远山时，先为背景和天空刷少量清水，趁湿晕染，避开烟雾，画出山峰。

5. 加拿大班夫国家公园

加拿大的班夫国家公园有落
基山脉的灵魂之称。星夜下
的极光可以采用湿画法，先
留出雪山的形状，将其余部
分刷上清水，趁湿晕染亮黄
色后再晕染翠绿色，最后晕
染深蓝紫色。若第一遍颜色
完全干燥后未达到预期的深
色效果，可以重复操作，尽
量加深颜色，可以更好地展
现星夜的效果。

本章所绘自然风光，皆为我心中的远方。虽足迹未至，但画笔已先行。

第6章　情系古都：户外写生指南

北京，一座散发着无尽魅力的城市。

在这里，人们可以欣赏到各大领域最高品质的展览；

可以在上百个四季风光各异的主题休闲公园里写生；

可以走进全国最高等级的庙宇礼拜，观赏泥塑、石雕和壁画；

拥有超级丰富的学习资源，可以与众多优秀的前辈交流和学习。

在这里，人们不仅可以品尝到中西方的各式美食，还能购买到上等食材自己烹饪。

我于2011年来到北京上大学，已然深深地爱上了这座文化底蕴深厚且宜居的城市。

户外写生要点：

① 观察形体　② 感知光影　③ 抓住特征　④ 理解空间结构　⑤ 提取颜色　⑥ 快速描绘。

接下来，我将分享在不同的地点写生过程中的感受和作画要点。

6.1　八大处公园

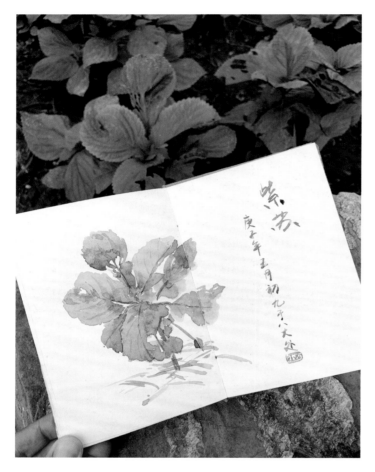

天气：多云

作画时长：15 分钟（单幅）

1. 绘画材料

- 纸张：64 开手工细纹水彩本。
- 颜料：12 色温莎牛顿固体水彩。
- 笔：黑天鹅收缩旅行笔 8 号。

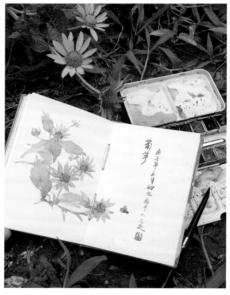

2. 绘画心得

　　背上画具，踏出家门，美景便会与你不期而遇。每日经过的公园，那些平日里不起眼的小花小草，在画笔下都仿佛被赋予了生命，让我得以记录下那些稍纵即逝的美好。

　　画画与拍照两者在构图上都有着共通之处。首先在草丛中找到主体物，从多个角度去观察花叶的动态美，在动笔前先构思好画面的整体布局，并为题款留出位置。作画的顺序是从画面中心点的某片单独的叶子或花朵入手，然后由这一局部细节推及整体。绘画和拍照的最大区别在于，我可以对画面元素随心取舍，通过简化或省略周围的物体来突出主体，从而表现出主体的独一无二。这让我仿佛有种瞬间参透人生真谛的感悟——那就是取舍。

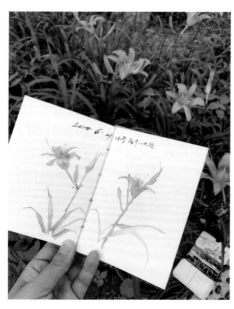

6.2　中础大院

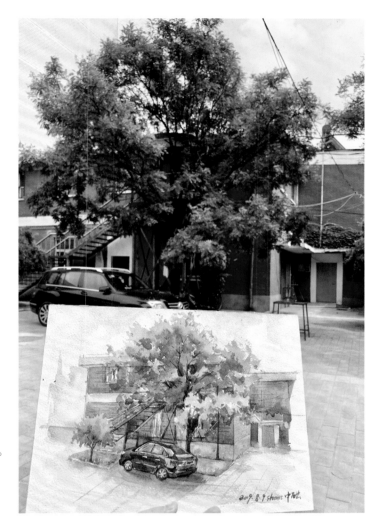

天气： 晴

作画时长： 1 小时 30 分

1. 绘画材料

● 　纸张：宝虹艺术家大 16 开水彩本。
● 　颜料：荷尔拜因管状 24 色水彩。
● 　笔：秋宏斋玲珑笔。

2. 绘画心得

　　画室楼下的一角，既熟悉又陌生。每日上班都匆匆而过，无数次擦肩而过，却未曾驻足，细细品味它的美，红砖色的墙、翠绿色的树、浅蓝色的天空、灰黄色的水泥地，这些大对比的色彩搭配，像极了儿时记忆里的动画场景。身边那些熟悉的景物，只要我们愿意为它停下脚步，用心观察，就能发现它们的美。与其舟车劳顿远行他方，不如花点时间给我们身边那些被忽视的美好。他人生活的地方是我们向往的远方，但我们生活中的小确幸，又何尝不是他人的向往。

　　画画的真谛之一，便是让我们学会珍惜身边的美好。若非这次写生，我也许不会站在一个场景前盯着看一个多小时吧，更不会发现它如此动人的一面。

6.3 妙峰山下

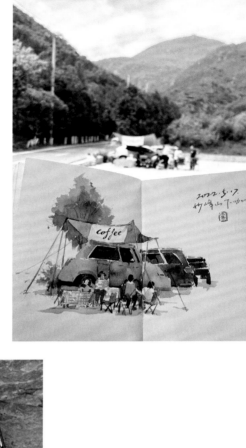

天气：晴
作画时长：1 小时

1. 绘画材料

- 纸张：获多福细纹手工水彩本。
- 颜料：DS 史密斯 24 色固体水彩。
- 笔：秋宏斋秀意笔。

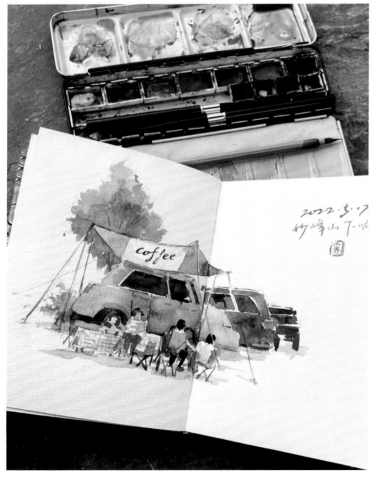

2. 绘画心得

在前往妙峰山的途中，停着几辆散发着香气的咖啡车。晴朗的好天气，我悠然地在山脚下品味着咖啡的香醇，向过往的陌生人挥手致意，与三两好友闲谈。这种惬意的慢生活，又怎能少了画笔的记录呢！

在选择绘画景时，不要急着坐在一个地方，要多走动、多观察，努力找到最能激发你创作欲望的场景。秉持着"能写生就不对着照片作画"的原则，不辜负每一次可以写生的机会。当鲜活的场景和人物出现在你面前时，可以 360 度地欣赏和观察，与之"对话"并感受它，有感而发的作品更容易打动你我他。

6.4　鼓楼一角

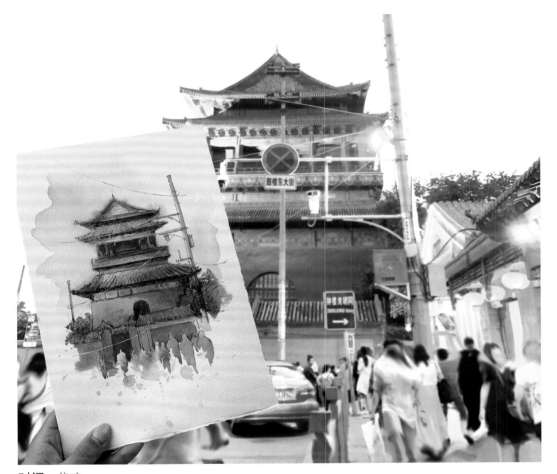

时间：傍晚

作画时长：40 分钟

1. 绘画材料

- 纸张：获多福普白水彩单页纸。
- 颜料：温莎歌文固体水彩 12 色。
- 笔：竹羽堂圆头 2 号笔。

2. 绘画心得

　　鼓楼，这座北京城中的标志性建筑，静静地矗立在这条熙熙攘攘的街道上。

　　尽管安静的环境更适合创作，但我们无法保证永远处于安静之中。那么，该如何在喧嚣的环境中作画呢？最重要的就是静心。只有当内心不受周围环境的干扰，专注于观察，才能发现眼前景色的美。当我们将注意力聚焦在建筑时，路上的行人化为了模糊的剪影，喧嚣的世界也随之变得宁静。此时，唯一的声音，便是纸与笔"相拥"时那轻柔的低语。把心沉下来，时刻回到当下，回到画笔和画纸的世界，你会发现自己原来可以画得很好。

6.5　白塔寺

天气：阴

作画时长：20 分钟

1. 绘画材料

- 纸张：阿诗 64 开手工水彩本。
- 颜料：丹尼尔·史密斯（DS）24 色固体水彩。
- 笔：防水钢笔和马蒂尼旅行水彩笔 7 号。

2. 绘画心得

　　有人会认为白色是最难以表现的颜色，因为它太过纯洁和干净，它的明暗表现仿佛是世界给人出的一道难题。然而，采用思维，我们可以利用环境色彩来凸显白色的纯净。塔是白色的，我通过将天空的颜色加深，使之更蓝，从而凸显出白塔的圣洁。

　　绘画最大的进步在于学会思考。最快的提高方法是随时随地画笔，坚持不懈地练习。

　　放下手机，轻抿咖啡，静静地欣赏眼前的景色，用画笔把它们收入画本中，你会发现这比简单地按下快门更值得回忆。当这种练习积累到一定数量时，你的生活会真的不一样，因为你不仅经历过，还在心里留下了印记。当再次翻开画本，你能回忆起那个微风轻拂的午后，与它共度的美好时光。

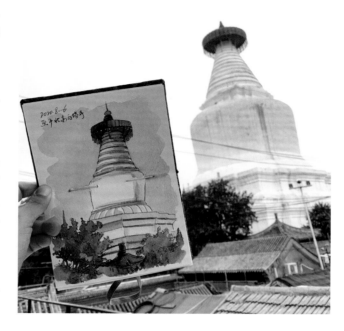

6.6　碧云寺

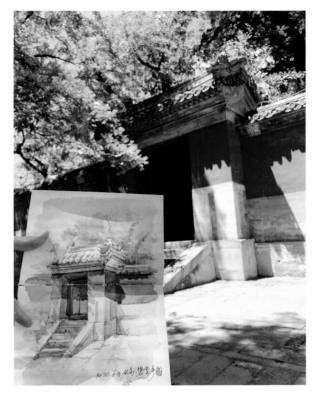

天气： 艳阳天

作画时长： 1 小时

1. 绘画材料

- 纸张：宝虹 32 开细纹手工水彩本。
- 颜料：格雷姆（M.Graham）24 色固体水彩。
- 笔：防水钢笔和黑天鹅圆头 8 号水彩笔。

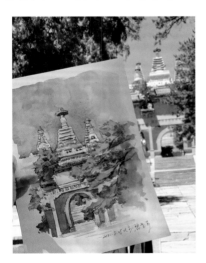

2. 绘画心得

　　不要错过夏日的艳阳天，在强烈的阳光照耀下，所有的景物都显得充满生命力。在阳光的沐浴下作画，会使你的身心都得到锻炼和满足。在户外写生时，会清晰地感受到光线随着正午太阳的缓慢移动而发生微妙变化。只需要将最美的瞬间记在脑海里，并将其描绘在画纸上，不必随着光线的变化不断修改画面，况且水彩纸的特性也不太允许反复修改。受光处偏暖的色调（黄色），背光处则偏冷（紫色），在这幅画中得到了充分体现。在确定画中的主体物为强光下的宫墙红门后，可以通过弱化或缩小所有树木的形体、降低其颜色的饱和度和纯度，来更好地衬托出主题。

6.7　首都钢铁厂

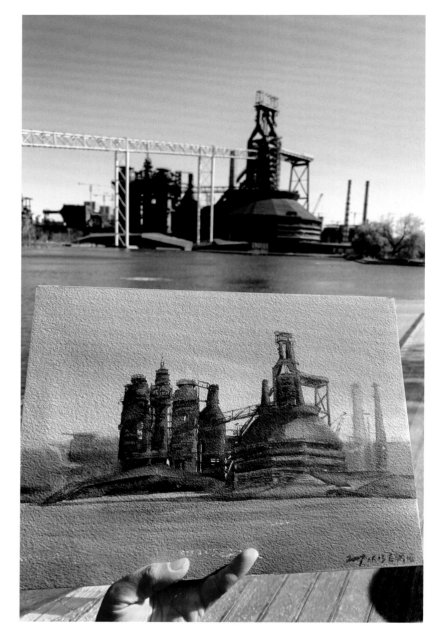

天气：晴天
作画时长： 2 小时

1. 绘画材料

- 纸张：宝虹艺术家大 16 开中粗纹水彩本。
- 颜料：荷尔拜因管状水彩颜料 24 色。
- 笔：西班牙笔皇和黑天鹅猫舌笔。

2. 绘画心得

　　坐在景物前，先用心感受它和周围环境的关系，理性分析钢铁厂的高炉在阳光照射下的光线变化。可以看出，高炉受光处的颜色偏暖，背光处的颜色偏冷。当看到背光的地方黑乎乎一片时，切记不要直接用黑色去画，可以考虑暗部使用颜色搭配的方法来表现。背光处的暗部色彩由物体固有色、冷色和环境色共同组成。例如，使用赭石色、蓝色和紫色混合，可以得到暗部所用的深褐色。在眼前景物的颜色对比度较大时，为了画面色调的协调和统一，可以在保持固有色不变的基础下，对色彩纯度进行调整。作画时，尽量还原自己看到景色时的第一感受。写生不仅仅是画自己的所见，更是画自己的所感。

6.8 颐和园

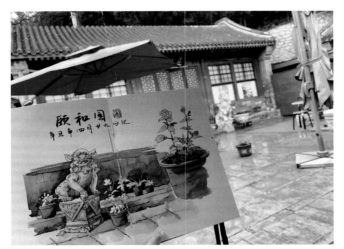

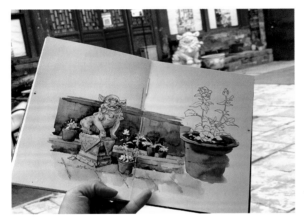

天气：雨天
作画时长：50 分钟

1. 绘画材料

- 纸张：获多福 32 开细纹手工水彩本。
- 颜料：丹尼尔·史密斯（DS）24 色固体水彩。
- 笔：黑天鹅旅游圆头 6 号和 8 号笔。

2. 绘画心得

　　在不同的天气条件下画水彩画，可以感受到空气中的水分对纸张湿润度和作画速度的影响。在阴雨天气中作画，不用担心纸面过快干燥导致的颜色衔接问题。此时，可以边听雨声，边赏着美景，慢悠悠地让颜料在画纸自然晕染开。景色在阴雨天气的加持下，被蒙上一层冷色调，因此在搭配颜色时，可以主动降低颜色的饱和度。

　　意在笔先，作画前需要构思好画面的布局，并为题款预留位置。采用将所有景物"压"向下方的方法，形成上方稀疏、下方密集的布局，以展现画面的整体节奏感。

6.9　五道营

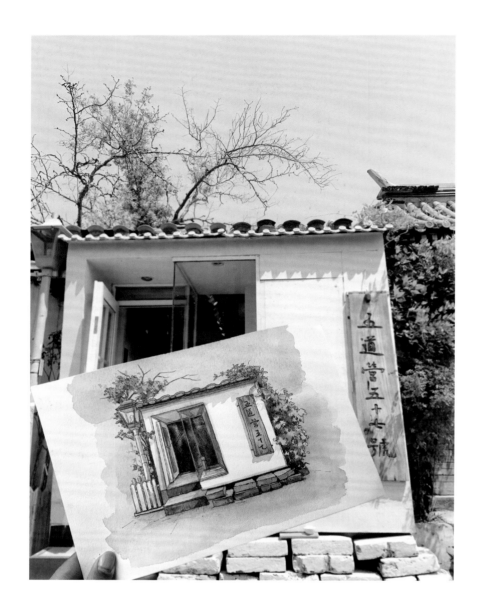

天气：艳阳天
作画时长：2 小时

1. 绘画材料

- 纸张：获多福高白水彩单页纸。
- 颜料：格雷姆（M.Graham）24 色固体水彩。
- 笔：达芬奇 428 和 V35 水彩笔。

2. 绘画心得

　　五道营，这条京城中的胡同，充满了浓厚的文艺气息。这里被各种原创手作店、咖啡厅和清吧挤满，可以看得出，每家店主人都对店面进行了别出心裁的设计和布置。当你来到这里，不必急于确定作画对象，先逛一圈，寻找自己最心动的小店，思考它打动你的原因——是造型、颜色还是空间？一旦明确了原因，就可以果断地排除那些对画面无用的细节，抓住最想表现的主体物，还原出你第一感觉所要呈现的画面，逐渐训练自己对景色捕捉的敏感度。

6.10　雍和宫

天气：阴天
作画时长：40 分钟

天气：晴天
作画时长：30 分钟

1. 绘画材料

- 纸张：获多福中粗水彩本和中粗卡片纸。
- 颜料：史密斯（DS）24 色固体水彩。
- 笔：马蒂尼旅行水彩笔 7 号和 10 号。

2. 绘画心得

　　雍和宫，作为北京城内独具特色的庙宇，以其红宫墙、金屋顶和琉璃瓦展现了皇家建筑的典型特征。对于初学者而言，在户外作画时，敏锐捕捉不同光照下颜色变化的能力尤为关键。在有限的时间内，建议用速写的形式，直接用颜色塑形表达，这即能节省时间，又能提升观察能力和表现力。假如造型功底还不够扎实，可先用铅笔勾勒出建筑的基本外形，分析形体的结构和透视关系。只有理解透并牢记形体结构，下笔时才能更加准确。

　　　　　　勿局限所见；

　　　　　　物为心中取；

　　　　　　画心中所想！

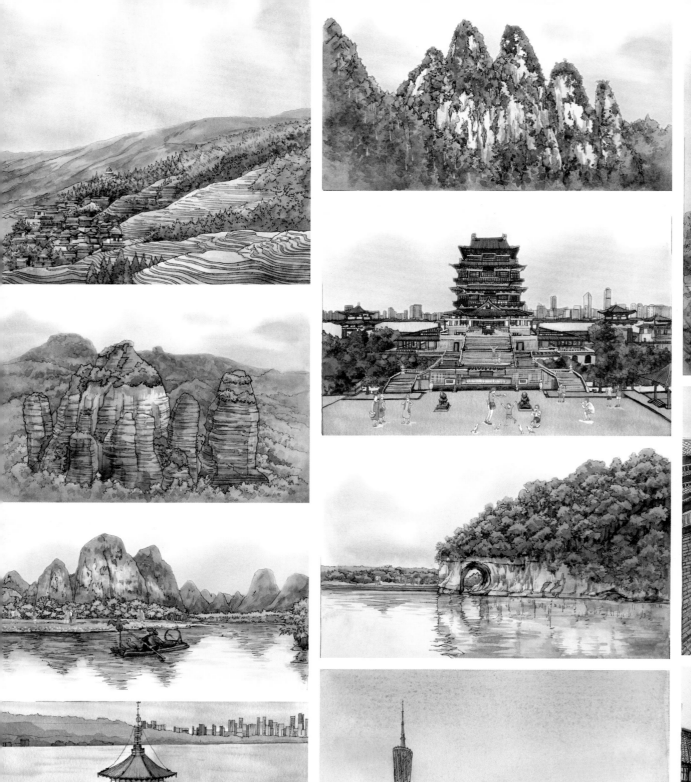
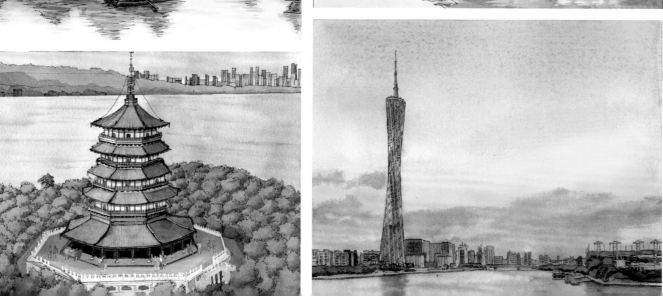

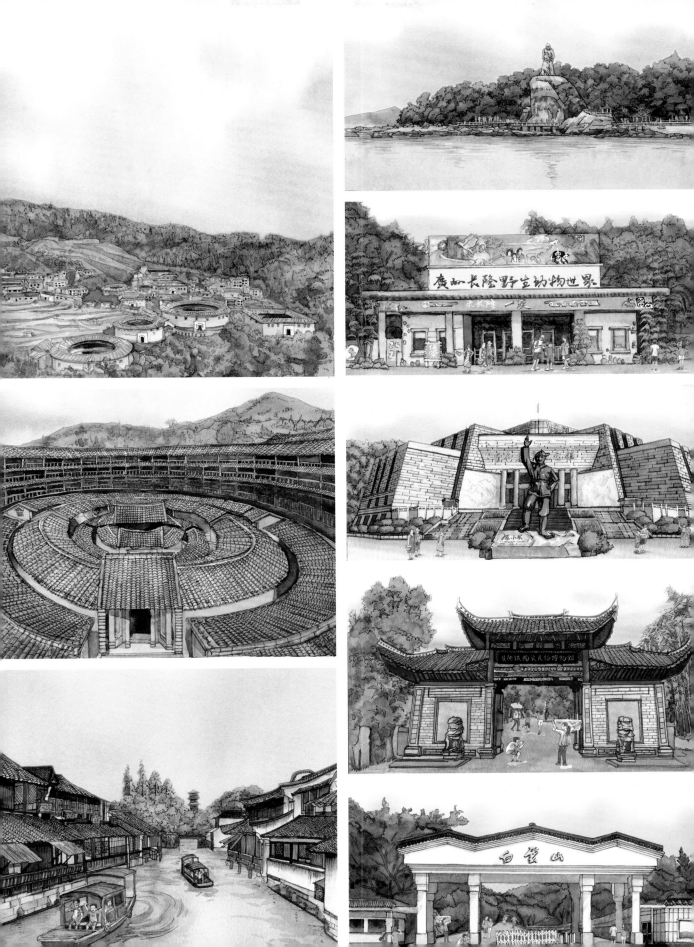

后记
AFTERWORD

难得有这样一个机会，与朋友们分享我学画的经历。心中虽有千言万语，但落在纸上又恐意浅言淡，无法尽述。我安慰自己，既然我们是因为学画而相识，那么大家更在意的应该是书中关于绘画内容的分享，同时也希望能将这份对绘画的热爱与坚持传递给大家。对于文字的表达，我已尽力做到准确和真诚，如果仍有不足之处，我深表歉意。

在此，我要特别感谢清华大学出版社在出版过程中给予的支持和帮助。同时，也要感谢我的亲朋、学员和同好们，是你们的鼓励与支持让我不断前行。感谢所有爱我和帮助过我的人，是你们的陪伴让我更加坚定地走在绘画的道路上。

愿我们在未来的日子里，都能保持对绘画的热爱与追求，身心自由，笔下自如。无论走到哪里，都能用画笔记录下生活的点滴，用色彩表达内心的情感。期待与大家在绘画的旅途中再次相遇，共同分享更多的美好与喜悦。